U0049376

家庭美術館／美術家傳記叢書

醇樸・融通

鄭善禧

鄭芳和／著

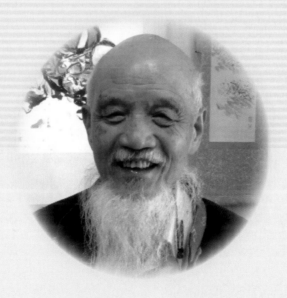

國立台灣美術館 策劃　　藝術家 執行
National Taiwan Museum of Fine Arts

照耀歷史的美術家風采

　　臺灣的美術，有完整紀錄可查者，只能追溯至日治時代的臺展、府展時期。日治時代的美術運動，是邁向近代美術的黎明時期，有著啟蒙運動的意義，是新的文化思想萌芽至成長的時代。

　　臺灣美術的主要先驅者，大致分為二大支流：其一是黃土水、陳澄波、陳植棋，以及顏水龍、廖繼春、陳進、李石樵、楊三郎、呂鐵州、張萬傳、洪瑞麟、陳德旺、陳敬輝、林玉山、劉啓祥等人，都是留日或曾留日再留法研究，且崛起於日本或法國主要畫展的畫家。而另一支流為以石川欽一郎所栽培的學生為中心，如倪蔣懷、藍蔭鼎、李澤藩等人，但前述留日的畫家中，留日前多人也曾受石川之指導。這些都是當時直接參與「赤島社」、「臺灣水彩畫會」、「臺陽美術協會」、「臺灣造型美術協會」等美術團體展，對臺灣美術的拓展有過汗馬功勞的人。

　　自清代，就有不少工書善畫人士來臺客寓，並留下許多作品。而近代臺灣美術的開路先鋒們，則大多有著清晰的師承脈絡，儘管當時國畫和西畫壁壘分明，但在日本繪畫風格遺緒影響下，也出現了東洋畫風格的國畫；而這些，都是構成臺灣美術發展的最重要部分。

　　臺灣美術史的研究，是在1970年代中後期，隨著鄉土運動的興起而勃發。當時研究者關注的對象，除了明清時期的傳統書畫家以外，主要集中在日治時期「新美術運動」的一批前輩美術家身上，儘管他們曾一度蒙塵，如今已如暗夜中的明星，照耀著歷史無垠的夜空。

　　戰後的臺灣，是一個多元文化交錯、衝擊與融合的歷史新階段。臺灣美術家驚人的才華，也在特殊歷史時空的催迫下，展現出屬於臺灣自身獨特的風格與內涵。日治時期前輩美術家持續創作的影響，以及國府來臺帶來的中國各省移民的新文化，尤其是大量傳統水墨畫家的來臺；再加上臺灣對西方現代美術新潮，特別是美國文化的接納吸收。也因此，戰後臺灣的美術發展，展現了做為一個文化主體，高度活絡與多元並呈的特色，匯聚成臺灣美術史的長河。

　　「家庭美術館——美術家傳記叢書」於民國81年起陸續策劃編印出版，網羅20世紀以來活躍於臺灣藝術界的前輩美術家，涵蓋面遍及視覺藝術諸領域，累積當代人對臺灣前輩美術家成就的認知與肯定，闡述彼等在臺灣美術史上承先啟後的貢獻，是重要的藝術經典。同時，更是大眾了解臺灣美術、認識臺灣美術史的捷徑，也是學子及社會人士閱讀美術家創作精華的最佳叢書。

　　美術家的創作結晶，對國家社會及人生都有很重要的價值。優美藝術作品能美化國家社會的環境，淨化人類的心靈，更是一國文化的發展指標；而出版「美術家傳記」則是厚實文化基底的首要工作，也讓中華民國美術發展的結晶，成為豐饒的文化資產。

Artistic Glory Illumines Taiwan's History

The development of fine arts in modern Taiwan can be traced back to the Taiwan Fine Art Exhibition and the Taiwan Government Fine Art Exhibition during the Japanese Occupation, when the art movement following the spirit of the Enlightenment, brought about the dawn of modern art, with impetus and fodder for culture cultivation in Taiwan.

On the whole, pioneers of Taiwan's modern art comprise two groups: one includes Huang Tu-shui, Chen Cheng-po, Chen Chih-chi, as well as Yen Shui-long, Liao Chi-chun, Chen Chin, Li Shih-chiao, Yang San-lang, Lü Tieh-chou, Chang Wan-chuan, Hong Jui-lin, Chen Te-wang, Chen Ching-hui, Lin Yu-shan, and Liu Chi-hsiang who studied in Japan, some also in France, and built their fame in major exhibitions held in the two countries. The other group comprises students of Ishikawa Kin'ichiro, including Ni Chiang-huai, Lan Yin-ting, and Li Tse-fan. Significantly, many of the first group had also studied in Taiwan with Ishikawa before going overseas. As members of the Ruddy Island Association, Taiwan Watercolor Society, Tai-Yang Art Society, and Taiwan Association of Plastic Arts, they are the main contributors to the development of Taiwan art.

As early as the Qing Dynasty, experts in calligraphy and painting had come to Taiwan and produced many works. Most of the pioneering Taiwanese artists at that time had their own teachers. Contrasting as Chinese and Western painting might be, the influence of Japanese painting can be seen in a number of the Chinese paintings of the time. Together, they form the core of Taiwan art.

Research in the history of Taiwan art began in the mid- and late- 1970s, following the rise of the Nativist Movement. Apart from traditional ink painting of the Ming and Qing dynasties, researchers also focus on the precursors of the New Art Movement that arose under Japanese suzerainty. Since then, these painters had become the center of attention, shining as stars in the galaxy of history.

Postwar Taiwan is in a new phase of history when diverse cultures interweave, clash and integrate. Remarkably talented, Taiwanese artists of the time cultivated a style and content of their own. Artists since Retrocession (1945) faced new cultures from Chinese provinces brought to the island by the government, the immigration of mainland artists of traditional ink painting, as well as the introduction of Western trends in modern art, especially those informed by American culture, gave rise to a postwar art of cultural awareness, dynamic energy, and diversity, adding to the history of Taiwan art.

In order to organize the historical archives of Taiwan art, *My Home, My Art Museum: Biographies of Taiwanese Artists*, a series that recounts the stories of senior Taiwanese artists of various fields active in the 20th century, has been compiled and published since 1992. Accumulating recognition and acknowledgement for them and analyzing their contributions to the development of Taiwan art, it is a classical series of Taiwan art, a shortcut for us to understand the spirit and history of Taiwan art, and a good way for both students and non-specialists to look into the world of creative art.

Art creation has important value for the country and society from which it springs, and for the individuals who create or appreciate it. More than embellishing our environment and cleansing our souls, a fine work of art serves as an index of the cultural status of a country. As the groundwork of cultural development, publication of the biographies of these artists contributes to Taiwan art a gem shining in our cultural heritage.

目錄 CONTENTS

醇樸・融通・鄭善禧

附錄

鄭善禧與其2013年的畫作〈月滿／紅稍〉（局部，何政廣攝，曾小芬組圖）

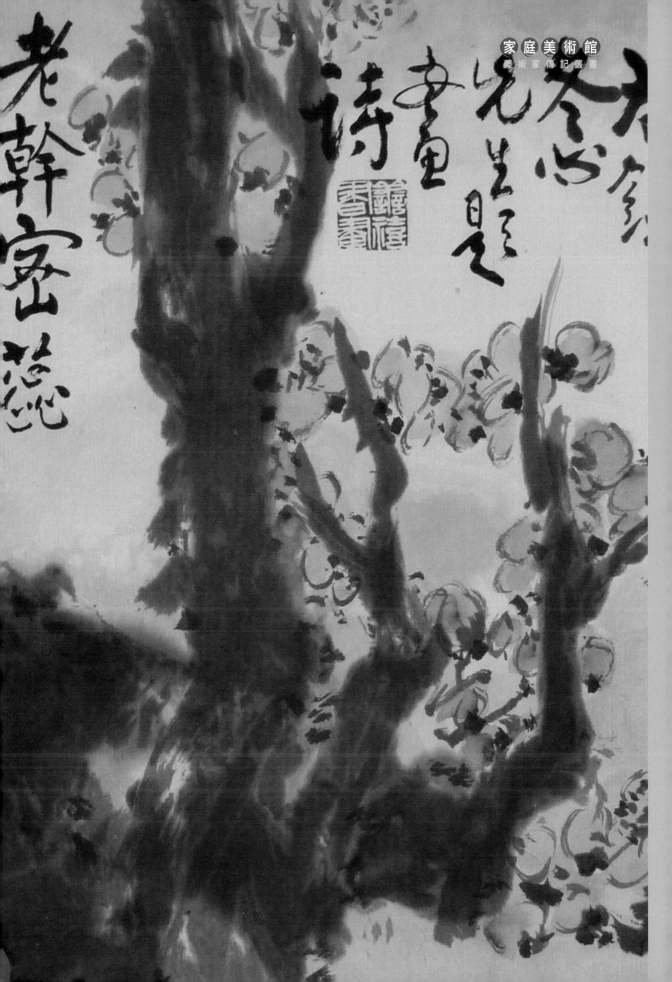

I • 九龍江畔，頑童塗鴉

在我童年時代，社會不俗，可玩樂的，皆是鄉土性的，能看到廟會的熱鬧，站在露臺下欣賞野臺戲就很好，道士建醮拜燈禮斗，和尚做佛事超度亡魂，各種古老宗教儀式，都置有神壇，桌子架得很高，上面懸列圖像，幡幢桌圍都繡有美麗的花紋，真有可觀。之外，我還喜歡看石工木匠雕刻，泥水匠在屋脊貼嵌瓷，看大師傅造神像，看糊紙匠紮彩樓大厝，看畫工畫壁畫、漆門神，看繡花鋪女工繡花樣。

——摘自鄭善禧〈我的話，我的畫〉

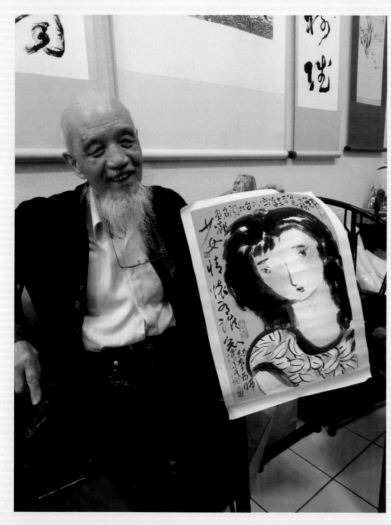

[左圖]
2013年春，鄭善禧手持所繪的美人畫〈少女懷思〉，開心地笑著。（藝術家出版社攝）

[右頁圖]
鄭善禧　少女懷思
2012　彩墨　51×35cm

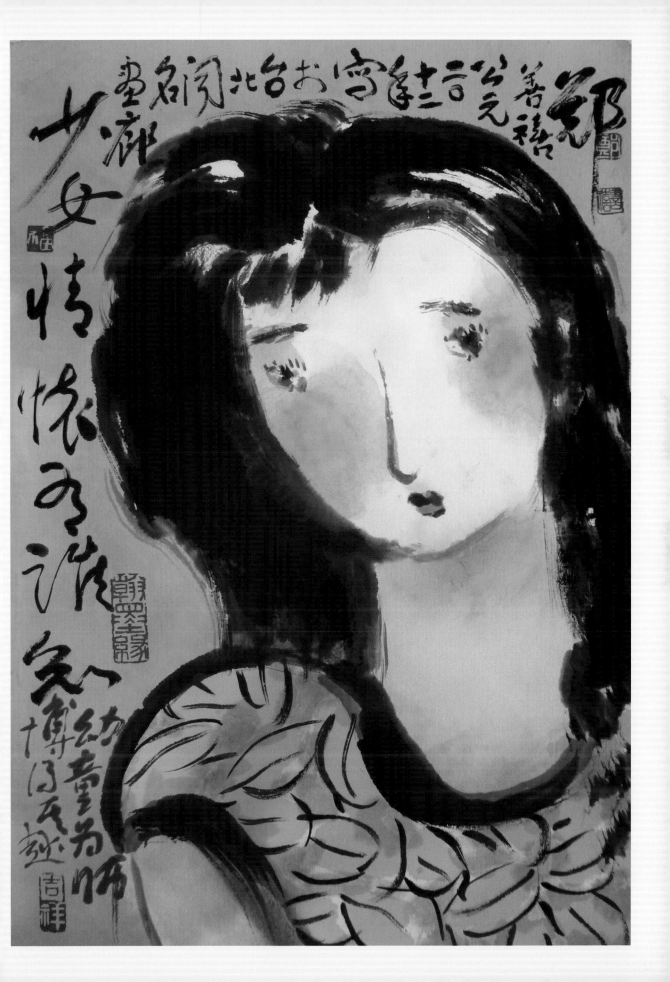

九龍江畔的漳州兒女

　　每一個人的生命之中，都會有一條河，那條記憶中永遠流淌的河，是生命的母河，不斷召喚遠方的遊子，游向生命的源頭。

　　九龍江，漳州人生命中的母親河，蜿蜒綿長，江水時而奔騰洶湧，浩浩蕩蕩，不知淹沒了多少綠野平疇的村莊小鎮；時而波濤不興，婉約柔美，不知餵哺了多少世世代代的漳州兒女，是漳州人生命中最初也是最終的記憶。

　　1932年出生於福建省漳州府龍溪縣石碼鎮的鄭善禧，是文山十九世。記憶中最初始的印象是那位總是蹲在江邊的船上做家事的母親。鄭善禧的生母是父親鄭良琳的第三位太太，敏於行事的她，卻在兒子四歲時撒手西歸，鄭善禧是由大母親陳寶娟及二母親謝籐娘撫養長大，而那條鄭善禧成長過程中與之共舞的九龍江，映照著母親的身影，江水流淌不息，成了出身於九龍江畔又常潛入江水游泳的鄭善禧永遠無法抹滅的印記。

[左圖]
鄭善禧的父親鄭良琳
[右圖]
鄭善禧的嫡母陳寶娟

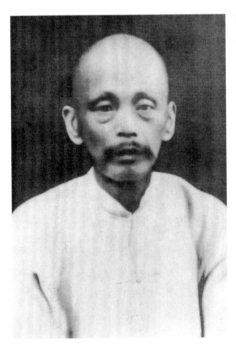
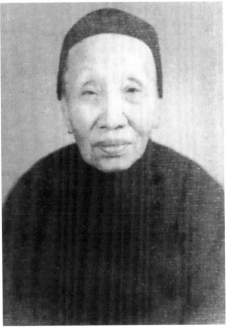

石碼鎮位居九龍江下游，是歷史悠久的城鎮，在明代宣德年間曾稱為錦江，之後因當地海潮湍急，鄉民沿江壘石築壩，因稱「石碼」，是船泊出入必經之地，也是縣治的所在，富庶繁榮，更是魚米之鄉，而鄭家是鎮上的大族。

鄭善禧出生的1932年，適逢一二八淞滬抗戰，繼前一年的九一八事變，日本展開對中國的全面侵華戰爭。這一年毛澤東率領中央紅軍東路軍攻克漳州，紅4軍進駐石碼鎮成立工農革命委員會，大力展開抗日宣傳和籌款。鄭善禧生逢抗日與國共內戰的亂世，這一代的中國人注定飽受戰亂之苦。

鄭善禧從小被二位母親訓練成一手磨刀劈柴的好本事，父親雖開設「謙成商行」經銷全省土產雜糧，代理洋貨，又經營碾米廠，卻自奉儉樸，全家人簡單過日，惜物、惜福。

父親是位殷實的商人，收藏古董、陶瓷，聽南管北曲，知書達禮，且寫得一手好字，又舖橋造路，熱心公益。鄭善禧從小就描摹父親的楷書，當時的小善禧根本不懂書法，也不想寫書法，只是在「大手抓小手」的筆筆運寫中依樣畫葫蘆；哪知晚年的老善禧卻日以繼夜地寫書法，在濡筆運墨中彷彿重溫了兒時的父愛。

塗鴉小子‧廝混匠師陣容

五十多歲又得一子的鄭良琳，對於這個最小的兒子，望子成龍心切，特別請來畫師為他們父子畫了一幅〈課子圖〉。他的父親著藍色長袍手持羽扇，坐著泡茶，鄭善禧則著短裝侍立在旁，手中握書，一副好學不倦，聰穎過人的書生模樣。

五、六歲的鄭善禧的確聰穎，第一次目睹畫師調色，從此他發現了一個前所未有的彩色世界，他家的牆壁與舊帳簿，倏然間全被他攻占了。

由於幼時的塗鴉經驗，促使鄭善禧進入西湖小學後，常常偷閒在學校的圖書館翻看兒童故事書，放學後更不忘看豐子愷那生動活潑、簡潔明瞭的漫畫書，他不僅是學校善於畫

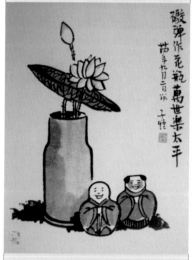

豐子愷1945年所畫的〈砲彈作花瓶萬世樂太平〉（藝術家資料室提供）

鄭善禧自小愛看豐子愷的漫畫
書，這是他2008年抄錄豐子
愷的兩幅小畫之作。

壁報的高手，讀書也很在行，雖然他並不太專心於功課。因為未上學
前，他已在私塾讀了《三字經》、《千家文》、《朱子家訓》，那些傳統
的啟蒙教本他早就倒背如流，在學校只是溫故知新而已。到高年級時，
鄭善禧還以九龍江沉積的細白泥土，捏塑蔣委員長及林森主席的半身雕
像，甚得師長的嘉許。他也做過阿基米德的頭像和法國動物雕塑家蓬蓬
氏（François Pompon,1855-1933）的白熊，作品都留在學校。

　　童年時的鄭善禧，最大的樂趣不是抓蝦捉魚，而是放學後跑去看畫
工畫壁畫、漆門神，看木匠師傅雕神像，雕布袋戲尪仔頭，或去看建築
師傅李明月做假山浮雕、廟宇剪黏，或看糊紙匠紮彩樓糊大厝，栩栩如
生的紙人，看得他目不暇給，張口咋舌。

■ 美術啟蒙，由「看」開始

　　一到放暑假，才正是鄭善禧做功課的開始。他的功課就是「看」，

他的「學校」是寺廟神殿，他看那薛仁貴如何東征，薛丁山如何征西，寺廟的壁畫故事，一幅幅地舖陳展開，畫中有戲，戲中有畫，看得他津津有味，即使腿麻腳酸，走起路來仍是喜孜孜的。

更精采的是逢年過節，家家拜拜，鄭善禧樂得在露天下看野臺戲，一齣又一齣，搬演不完，他沉迷其中竟忘了返家。若有人家請道士做功德超渡亡魂，他也照看，他是被那神壇上鮮麗的色彩及圖像所吸引，像三寶如來神像或十殿閻羅王像，這些民俗畫色彩搶眼、線條流暢，裝飾味濃，很討他歡喜。當然對於家中所藏的圖卷，他更會躡手躡腳去偷翻，一幅〈天官圖像〉，色彩華麗，龍袍泥金，又有侍女撐著長柄孔雀扇，也有奉爵的童子，最得他歡心。

鄭善禧　篆文朱子家訓
1988　彩瓷
37×37×55cm

除了看，鄭善禧更動手蒐集香煙圖片，那些畫著《封神榜》、《水滸傳》、《三國演義》、《紅樓夢》的人物畫片，圖樣不一、神情各異，他百看不厭，甚至臨寫，畫出大將披甲利兵的威風。

誇張的圖像，艷麗的色彩，琳琅滿目的寺廟壁畫，與上演不完的野臺戲，這些民間工藝、民俗曲藝，在在吸引著鄭善禧幼小的心靈，民間美術繽紛亮麗的造形與色彩及匠師的精湛手藝，深深地烙印在他的腦海裡，無形中他也濡染了一身的民間匠師氣息。

鄭善禧的美術啟蒙教育是在「看」中薰習而成，一看到民間畫師，無論雕佛像或畫壁畫或糊紙，他都看對眼。難怪他日後在創作上十分崇敬由民間的雕花師傅出身的齊白石，該是他童年時對匠師的孺慕之情的昇華吧！

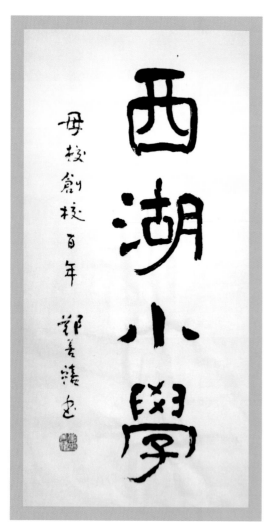

適逢西湖小學創校百年，鄭善禧為自家父輩兄長興辦的西湖小學，以書法致賀。

混跡江湖，賣布謀生

鄭善禧的小學生涯是提著菜油燈上學，適逢七七事變，日本飛機常常來襲，學校白天停課，學生躲警報去，晚上天黑再回校上課，而他家在石碼的店舖因近廈門，當廈門為日軍攻占後，港口封鎖，百業蕭條，外地貨品無法進口，他家生意一落千丈，舉家遷往長泰縣鄉下避難，他也由自家父輩兄長興辦的西湖小學轉到岩溪的高塘小學。戰亂中，肩負一家生計的父親不幸罹患肝癌去世，十歲的鄭善禧悲痛萬分，任憑他掏心挖肺呼喊都得不到回應，往後再也沒人陪他去玩，給他零用錢了。如此錐心刺骨的痛只有從那幅〈課子圖〉中，父親的慈顏，才能使他得到稍許的心靈安慰。

小學畢業後，鄭善禧進入漳州龍溪中學就讀，美術老師黃士傑留學巴黎，教學十分開明，常常叫他們自由地畫，然而鄭善禧心目中最棒的美術老師仍是那位會雕塑彩繪十殿閻王故事的李明月師傅。他常跑去東嶽廟，盡情瀏覽其壁畫，上他自己的美術課。有時放學後，他也會登上學校後方的一座芝山亭，眺望九龍江的片片帆影，這條孕育他童年的母河，波光粼粼，在夕陽的映照下恍如一條白帶，往事歷歷在心頭，亂世中的少年，不禁湧起無限感傷。

　　風雨飄搖的中國飽受內憂外患，既有抗日戰爭，又有國共內戰，為期八年的長期抗戰終於在1945年日軍投降後結束，只是國共內戰的激烈衝突卻愈演愈烈，社會動盪不安，金融又發生危機，人心惶惶。

　　鄭善禧一介初中畢業生，儘管熱愛繪畫，為了謀生他學會手工織布、漂染技術，做起織布、賣布的小本生意，在江湖的夾縫中生存。所幸他賣的深紅、淺紅交錯的桃花格紋布，最受市場婦女們的青睞。鄭善禧小小年紀就得自力更生，益發磨練他吃苦耐勞，堅忍不拔的毅力。

關鍵字

齊白石（1864-1957）

齊白石：
可惜無聲：花鳥工蟲冊
（13幅中之4幅）　1942
彩墨　每幅29×23cm
（藝術家資料室提供）

　　齊白石生於湖南湘潭杏子塢村，世代務農，家貧，僅讀半年村學便隨父幹農活。十五歲起學木工，以雕花手藝聞名，人稱「芝木匠」。又當過民間匠師畫神像。二十七歲向胡沁園學工筆花鳥畫又習詩文、寫字。三十七歲拜王湘綺為師，詩藝大進，四十歲開始遊歷山川、刻印、賣畫，五出五歸，眼界大開。書法先學何紹基、金冬心，再學李北海及魏碑；篆刻學趙之謙。1917年赴北京賣畫，治藝為生，結識陳師曾，鼓勵他改變冷逸畫風，歷十年經於蛻變為元氣淋漓、紅花墨葉的大寫意花鳥畫，號稱「衰年變法」。齊白石是中國20世紀著名畫家、書法家、篆刻家，榮獲1955年國際和平金獎。齊白石在鄉土和民間藝術、文人藝術的化育下，以簡馭繁，融雅俗於一爐，所作花鳥、草蟲、蝦蟹、人物、山水，無不充滿鮮活生機，他的繪畫題材特別豐富，凡目所見、心所感，皆能納入筆底。他的繪畫既有民間藝術的質樸率真，又有文人藝術的筆情墨趣，既形似又神似，既野又文；尤其他畫的蝦蟹獨步畫壇。

II ● 畫藝生涯，壯麗敞開

我以喪亂之餘，極珍視就學的福分，每一項科目每一位老師所授，莫不勤慎學習，在求學時代從南師到師大，每位教我的老師都授與我相當的學識，我每一科都要及格通過，都是恩師，這不單藝術本科，即如軍訓、國父思想，在在都對我日後從事繪畫創作有所助益。例如國父說：「我的思想是出自中國優良傳統、泰西的長處和我的創見。」我作畫也就本此三方面發揮出來，道無處而不存，能夠匯通，都是營養。

——摘自鄭善禧〈我的話，我的畫〉

[下圖]
鄭善禧（後排中間）就讀臺南師範學校時，與同學合影。
[右頁圖]
鄭善禧　芝山無量圖（局部）　1959　彩墨　96×44.5cm

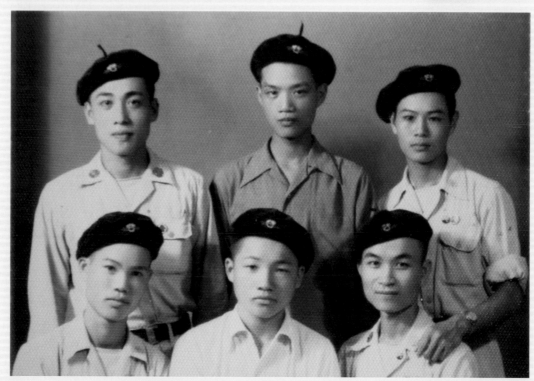

16

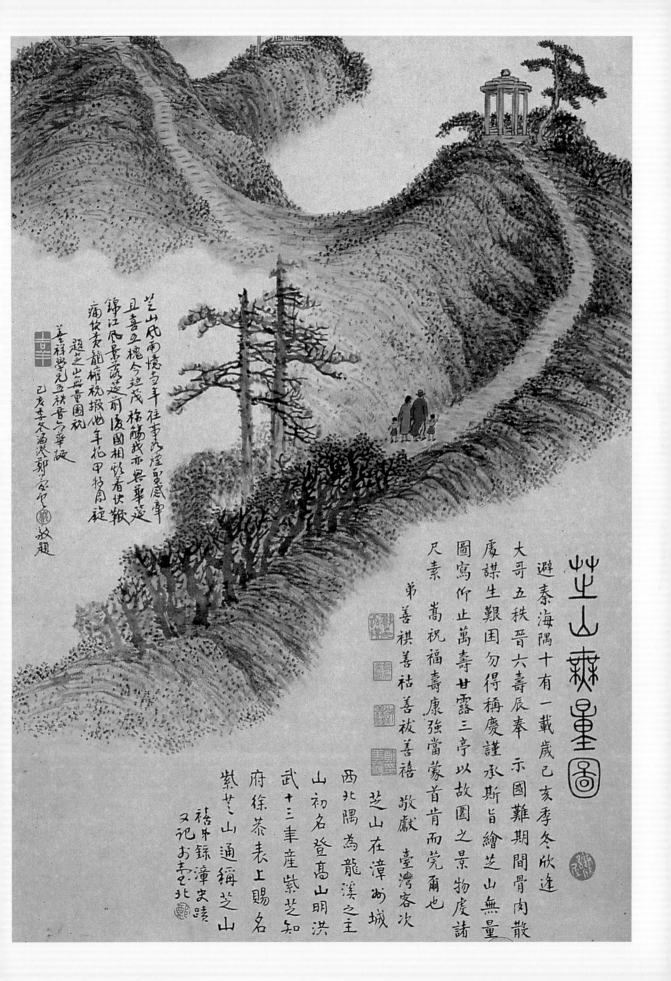

芝山森畫圖

避秦海隅十有一載歲己亥季冬欣逢
大哥五秩晉六壽辰奉 示國難期間骨肉散
慶謀生艱困勿得稱慶謹承斯旨繪芝山無量
圖寫仰止萬壽甘露三亭以故園之景物慶諸
尺素 萬祝福壽康強當蒙首肯而光爾也
弟善祺善祐善祓善禧 敬獻 臺灣客次
芝山在漳州城
西北隅為龍溪之主
山初名登高山明洪
武十三年產紫芝知
府徐恭表上賜名
紫芝山通編漳史誌
禧牛錄漳史誌
又記於臺北

芝山戊南憶當年往事為陸軍感軍
且喜立槐今逢茂椿簫戎亦吳兼達
錦江風景蔥蘢前後國相較看快報
痛依黃景郗祝報他年把枕高挺
趙之山與童園祝
善祥學兄五秩晉六華誕
己亥季冬滿洪郭宏書敬題

　　1948年國共幾次大戰役，勝負已決，翌年中華人民共和國在北平建立，中央政府遷都臺北。國局丕變，許多人紛紛逃離，鄭善禧的大哥、二哥先前就已離鄉到臺灣，而他卻仍在共產黨的工農兵政策下安分賣布，留守家園，直到負傷的三哥返鄉才偕他一起大逃亡。

　　兄弟倆臨時借來幾錢金戒子，牽著一輛腳踏車，在林木掩映中潛逃，他們一村騎過一村，騎得趾破血流，鄭善禧卻不以為苦，既緊張又興奮，有著經驗老道的三哥帶領，他心裡的大石頭落了地，驟然輕鬆起來，竟把逃難當成遊山玩水，興起看風景的玩興。他們有時夜宿荒煙蔓草堆，有時住在破舊客棧，甚至為了取暖與豬同眠，兄弟倆初次有了患難與共、骨肉情深的依存感。

▋渡海來臺，一舉考入南師

[左圖]
1953年，就讀臺南師範學校時期的鄭善禧。

[右圖]
50年代，鄭善禧就讀臺南師範學校時期的素描。

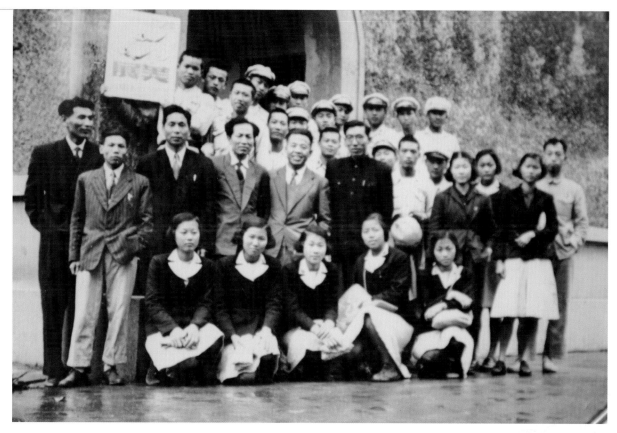

鄭善禧在臺南師範學校的畢業展，是在臺灣師範大學舉行，圖為該校師生與師大教授合影。（中排左1朱德群，左4陳慧坤，左5馬白水，左7鄭善禧）。

　　鄭善禧和三哥在兵荒馬亂中一路掩逃，由福建逃到廣東，再搭火車往深圳，再乘廣九鐵路到新界關口，兄弟倆緊牽著那輛亡命天涯的腳踏車與難民一起搭上大輪船，奔向自由世界的臺北。

　　這一路看山、看水、看古墓、看烽火臺、看人間苦難的經驗，是鄭善禧此生難得的流亡經驗，都在他日後的繪畫中發酵而出。

　　鄭善禧來臺這一年，1950年，韓戰爆發，臺灣頓時成為美國軍事在亞洲邊防的第一防線，戰略地位十分重要。由於美國提供軍援、經援與物資，臺灣社會轉趨安定。

　　歷經逃難之苦，好不容易逃離中共魔掌的鄭善禧，是那般的無力、無助、無奈，為了找工作只好由臺北下臺南，他先應徵塑膠鞋廠工作，剛好沒缺，正垂頭喪氣，適巧臺南師範學校第一次招考「藝術師範科」，他措手不及，向哥哥借了一塊墨，地上揀個破碗，將就磨墨，便前去應考，試試運氣。

　　來到臺灣，這片反共的聖土，命運果然不再捉弄一個無父無母的孩子，鄭善禧毫無準備就應試，卻榜上有名，還名列第四，他有如落海之

人抓到浮木，終於心安了。「一切都是應天順命，毛澤東給我解放，蔣公給我公費！」晚年的鄭善禧回想當初走投無路，卻又峰迴路轉，柳暗花明又一村，更感激上蒼對他的厚愛，他說：「沒工作就是好工作，壞事就是好事！」真是天公疼憨人。

　　鄭善禧進入臺南師範學校，不但有飯吃又有書讀，更不必煩惱以後的工作，歷經顛沛流離之苦的他，終於安頓下來，一入學便把學校當成家。

▉街頭寫生，練就一手速寫絕技

　　然而在臺南師範學校時，實在沒多少畫冊可供翻閱，又無名畫可臨摹，鄭善禧只有面對實景「寫生」。每天放學後，學校尚未供應晚餐前，他便外出寫生，再回「家」吃飯。

鄭善禧於50年代在臺南師範
學校所畫的壁報，年年奪魁。

50年代，鄭善禧於赤嵌樓寫
生時留影。

　　每隔一兩天，鄭善禧便完成一張水彩畫，他畫遍全臺南市的大小古蹟，又去東門圓環畫攤販，畫賣膏藥的雜耍，也在火車站附近畫候車的旅客。正值戒嚴時期，他出外寫生有時遭到駐警盤查，有時也被當成特務或被守軍制止，他仍鍥而不捨地磨練自己的技巧，每個禮拜都畫滿一本速寫簿。每到寒暑假他仍住在宿舍，繼續速寫，居然練就了一手畫得維妙維肖的寫實功夫。南師的壁報比賽，每回在鄭善禧生動的插畫搭配樊湘濱篤實的書法，永遠囊括全市第一。

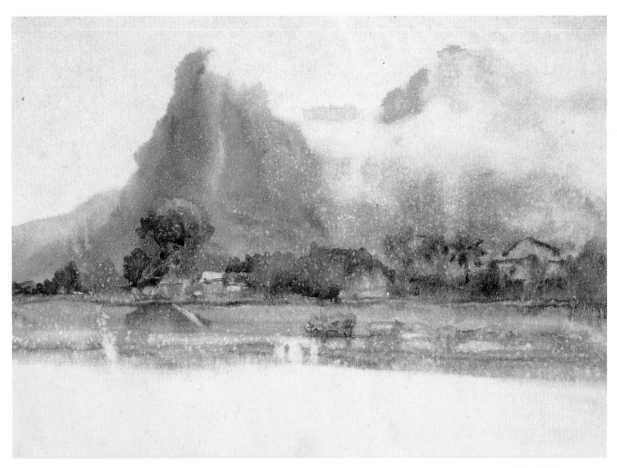

鄭善禧　碧潭煙雨　1953
水彩　25.5×35cm

　　鄭善禧出眾的才華獲得校內體育科周主任的賞識，竟請他幫忙畫體育圖解，殊不知鄭善禧的運動非常不靈光，於是他把平日街頭寫生的人物速寫，加上揣摩運動照片中人體的結構與動作，也毫不費力地完成任務。

　　這位壁報比賽總是第一名，又常常幫學校畫掛圖，記功無數循規蹈矩的好學生，卻被學校記兩大過、兩小過，留校察看。原來身為班長的鄭善禧，只因在水彩老師帶領下，全班去日月潭寫生，未事先向教官報備，而遭到處分。所幸他擁有逢凶化吉的本事，他的圖案設計獲得了大獎，學校記功，馬上功過相抵。

　　在南師，鄭善禧的一幅〈武廟〉，穩健的線條，推遠的空間，武廟紅色的深淺變化，加上點景人物，十分生動。〈赤嵌樓夕照〉水彩畫，筆觸堅實，赤嵌樓及鄰近櫛比鱗次的屋舍都沐浴在夕陽餘暉中，把南部陽光的炙熱感表露無遺。而〈碧潭煙雨〉以渲染法畫水彩，表現出青山空濛，雲煙繚繞的意境，水氣交融，渾然一體，充分捕捉北部多雨潮濕

[左頁上圖]
鄭善禧　武廟　1953　水彩
31.5×43cm

[左頁下圖]
鄭善禧　赤嵌樓夕照　1953
水彩　31.5×43cm

鄭善禧　嘉義民雄風光
1953　水彩　25.5×35cm

的氛圍。〈嘉義民雄風光〉畫臺灣早期的鄉土風光，在他篤實的線條、素樸的彩筆下，如實呈現。

鄭善禧除了畫水彩也畫國畫，一幅〈茅亭遠岫〉（P. 26），他臨摹元代倪瓚的山水，以折帶皴的渴筆淡墨皴擦山石，幾枝枯枝，一角茅亭，淡淡遠山，畫面簡逸素樸。同時，他也寫書法，他借得張濟時老師珍藏的一本大字譚延闓所臨顏書《麻姑仙譚記》，描成摹本，再傳抄全班同學，變成人手一帖，勤練顏字。

鄭善禧在南師真是困知勉行，力爭上游。在教室畫素描時，他要求自己石膏像要畫得精準，若在街頭寫生，他要求自己面對對象一筆下去就要十分準確，他以土法煉鋼的精神，不斷磨練自己。他到處寫生，無所不畫，在水彩比賽上不但獲得南市美展特選、第二名，也獲得全省學生美展第三名。南師的畢業實習，鄭善禧在臺南的進學國小指導小學生戶外寫生，並兼任「欣賞教學」繪畫課程。南師的三年，是他初步邁入

繪畫的奠基期，他靠著自己過人的努力，也紮下良好的寫實根基。而他那匠手般繪畫功夫的鍛鍊，竟是在「飢餓的驅策」下逼自己學得一技之長，他早就下定決心希望在畢業後多畫插圖，以免困於生計，畫畫對他來說只是謀口飯吃而已，他並不敢奢想成為畫家。殊不知他腳踏實地、埋頭苦幹的本色，反而為他未來的畫業奠下了最大的本錢。

然而命運卻安排鄭善禧一步步登上畫家寶座。為了謀一口飯吃，他從不敢怠慢，不斷地充實自己的實力，即使畢業後分發到嘉義的民雄國校任教，他在寒暑假期間仍北上參加雕塑家蒲添生的「雕塑講習班」，

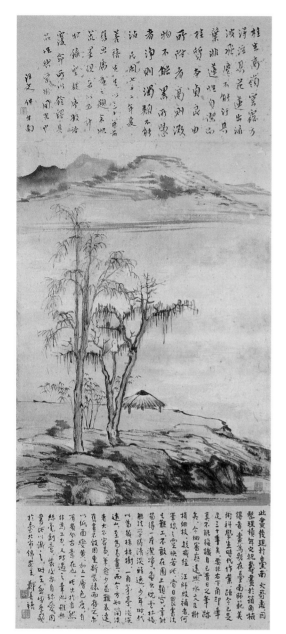

鄭善禧　茅亭遠岫　1952
彩墨　52×38cm

並塑了一尊 2 尺高的〈孔夫子〉立像，入選全省教員美展。

　　對於捏泥塑土，鄭善禧從未忘懷，早在孩童時期，見到李明月師傅要塑什麼就有什麼，那一手精湛的功夫，真羨煞了他。國小時鄭善禧早已捏過蔣委員長的塑像，如今他的雕塑初試啼聲，竟也獲獎；他為謀一口飯吃的實力，又更上一級。

■ 師大求藝的「老夫子」

　　得獎是一種訊息，是上蒼給鄭善禧放手一搏的契機。鄭善禧在國小教了三、四年書後，1957年終於斗膽地挑戰當年全省獨一無二的臺灣師範大學藝術系。結果出乎他意料之外，他既落榜又是榜首，也許這是上天最美的安排，讓他在大學部落榜，卻又在專修科榮登第一。而他奪魁的作品竟然只是畫一條故鄉九龍江的鱸魚而已。

　　人生的因緣際會往往無法預計，當年鄭善禧初抵臺灣，為謀一口飯吃，由北南下，卻意外遇到臺南師範學校首次招收美術科學生；而今又逢師範大學為了九年國教培育師資，額外增收一班專修科學生。許多的意外看似意外，其實正是因為他已結結實實準備好再出發，而上天為了培育這朵藝術的蓓蕾，讓他的夢想能夠擁有一寸落腳的沙土，便開了一個方便的法門。

　　這所全臺藝術的最高學府，最大的資產是名師雲集。尤其是風雲際會地聚集了許多名畫家，如專擅白雲、飛瀑的黃君璧；文人畫淡雅秀逸，詩書畫合一的溥心畬；主張忠於寫生，山水、花鳥、人物無所不擅

的林玉山；色彩紛紅駭綠，對比又和諧，寡言善畫的廖繼春，另有水彩畫家馬白水、李澤藩，國畫家張德文、吳詠香，膠彩畫家陳慧坤，書法家宗孝忱，雕塑家何明績，理論家虞君質等名師。

在這班師大增額錄取的二十五人專修科班上，鄭善禧由於當過小學老師，不作怪，又好學，在一群稚氣未脫的高中畢業生中顯得老成持重，被同學喚為「老夫子」。這位「老夫子」的確老謀深算，早就盤算著如何進入正規的師大美術系。讀了兩年，他終於以師範生英文另行計算申請補進美術系三年級。

■ 名師門下，使出「看」的本事

鄭善禧從小就站在戲棚下看野臺戲，站在寺廟裡看壁畫，站在糊紙店看紙樓、紙人，看的功夫十分老到。來到師大，他更虛心學習，仍是一本「看」的本色，他看黃君璧老師如何把山馬筆用到厚重、剛強；他看廖繼春老師如何慢條斯理地調色；他看溥心畬老師毛筆的轉動自如、線條流暢靈動；他看林玉山老師如何一手同時轉動兩隻筆。他所看的，正是他所要的。

當鄭善禧「看」出名堂後，才恍然大悟，原來他在臺南師範學校所畫的只是「插畫」而已，所寫的也只是「標語」而已。而插畫是藝術嗎？寫標語是書法嗎？善於思考的鄭善禧終於茅塞頓開，決心要從「畫」的死功夫過渡到「藝」的真功夫。

於是鄭善禧向溥心畬這位舊王孫學到文人畫的詩書畫落款，在林玉山的國畫寫生課，學到從自然的寫生中畫出具有實體感的山水或走獸，在廖繼春的油畫課上，學到色彩交織運用的整體和諧感，在黃君璧的國畫教學中學到整體布局與筆力雄強的勁道。

師大藝術系在黃君璧主任的主導下，強調國畫寫生，卻不離臨摹教學，臨摹可以了解老師的運筆、用墨之美，線條的轉折頓

關鍵字

林玉山（1907-2004）

本名英貴，生於嘉義美街，自幼便從自家開設的風雅軒畫師學習民間繪畫，又向伊坂旭江學南畫。赴日後，在東京川端畫學校受四條派影響，奠定傳統筆墨技巧，返臺後致力推廣嘉義美術活動，又潛修經學詩文。1927年入選首屆臺展，與陳進、郭雪湖，三人並稱「臺展三少年」。1935年再赴日本，入京都堂本印象畫塾深造，對宋畫深入研究，並開啟以寫生為創作之本的繪畫觀。戰後任教臺灣師範大學藝術系，結合膠彩畫與水墨，創發以寫生為根基，畫寫故鄉大地、禽鳥、走獸、花卉、人物、彩墨並發的繪畫美學。

他的創作歷程穿越日治時期的膠彩畫及戰後的水墨畫，在多重文化的薰習中，建立以寫生為主軸的創作底蘊，通過寫生觀照，繪寫天地萬物之真。他認為：「寫生的目的不在工整的寫實，而應寫其生態、生命，得其神韻。」他的創作與寫生觀，對臺灣水墨界具有深刻的啟迪與引導之功。

1992年7月，林玉山（左）與鄭善禧翻閱《臺灣美術全集——林玉山》一書。（藝術家資料庫提供）

挫及章法布局的意匠經營。許多同學上課時挑好的畫稿臨摹，下課後又繼
續到老師的畫室學畫，鄭善禧既不會與同學搶畫稿也沒到老師畫室，他沒
搶畫稿是搶不過那群高中畢業的「娃娃兵」，由於只拿到又破又皺的爛畫
稿，畫完後也沒同學願意與他換稿，他只好臨摹畫冊，也時常徘徊在裱畫
店，繼續發揮他「看」的本事。他看過傅抱石、徐悲鴻、高一峰等名家作
品，他每每先背臨筆意，回家後再默寫而出。他的個性使他永遠都有更新
的可能。

　　從就讀臺南師範學校就十分專注於寫生的鄭善禧，在師大的眾多名師
中獨鍾情於林玉山，林老師教學著重戶外寫生，常帶學生到士林園藝實驗
場（今士林官邸）、圓山動物園、植物園、碧潭等地寫生，要學生體察自
然，並從中捕捉動物或人物的形與神。

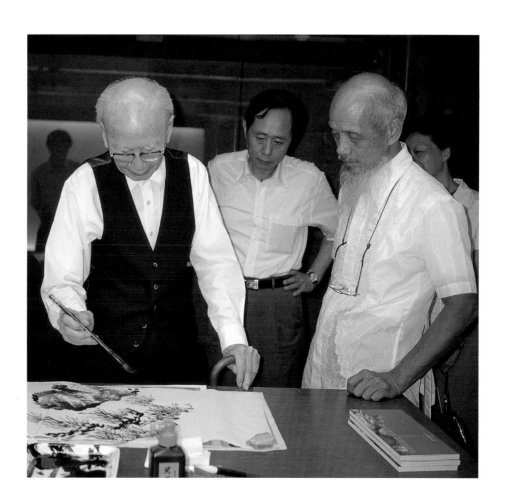

2002年時，七十歲的鄭善
禧（右）恭敬地觀看九十五
歲的林玉山老師現場作
畫。（鄭芳和攝）

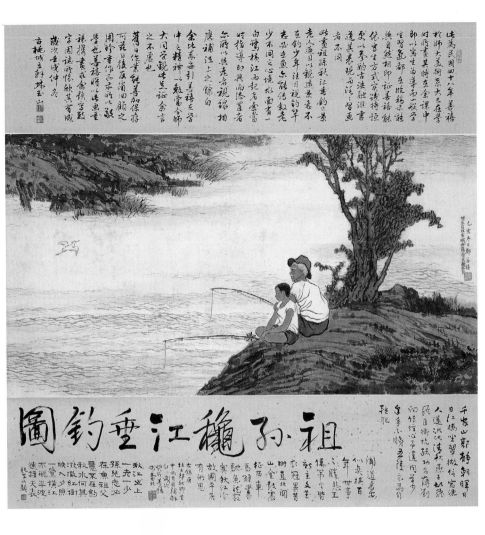

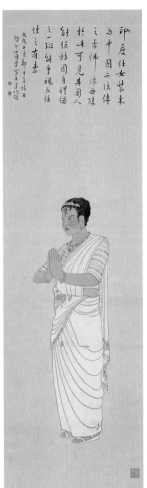

[左圖]
鄭善禧　祖孫秋江垂釣圖
1959　彩墨　107×107cm

[右圖]
鄭善禧　梵裝仕女　1958
彩墨　96×30.5cm

　　鄭善禧的〈祖孫秋江垂釣圖〉是大三時所畫，他把在圓山基隆河寫生的祖孫垂釣人物畫，結合古典披麻皴的江岸，統合成新畫面。構圖是一江兩岸，卻非古畫的三遠法，而是定點透視，現代感具足又富人間味，且祖孫兩人的眼睛，一上、一下，各有所專，鄭善禧細緻又傳神的描繪，深得林玉山老師讚許。

中西兼顧，全方位學習

　　鄭善禧大二時的一幅〈梵裝仕女〉，是寫生印度僑生扮裝的人物畫，線條粗細如一，圓轉流暢，比例和諧，仕女雙手合十，表情莊重，手環、耳環堆粉填金，腳趾若隱若現於裙角，這幅細膩的寫生工筆人物

畫在系展中榮獲第三名。無論是山水畫、走獸畫或人物畫，鄭善禧在寫生的鍛鍊上已逐漸得心應手。

除了水墨畫，鄭善禧也向李澤藩老師學習，將透明水彩與不透明水彩交織並用，也對馬白水老師純透明水彩的清靈灑脫喜愛有加。他的〈畫室閑坐〉與〈街車樓舍〉用筆厚實又俐落，用色明快，有著如油畫般的層次感、質感、量感。

在來自中國傳統國畫及本土南國色彩兩種不同地域風格的激盪下，又在國畫、西畫、設計不分組，全方位學習的教育體制下，鄭善禧臨摹與寫生並重，傳統與現代兼顧，西畫與國畫兼學。而筆精墨妙的再鍛鍊，並融入寫生的現實性，使筆墨與寫生融會無礙，將是鄭善禧繼續突破的一大課題。

南師與師大的學習是鄭善禧繪畫生涯的奠基期，而唯一可以確定的是熱中寫生的他，已把「寫生」當成他創作生命中不斷精進的不二法門。

而師大藝術教育的名師教誨，更是讓鄭善禧終生受益無窮。尤其師長們的一句話，至今鄭善禧仍謹記在心。「溥心畬說『要讀書』，我至今仍在讀書；林玉山說『要寫生』，我至今仍不忘寫生；廖繼春說『要用色』，我至今仍在用色。」老年的鄭善禧回憶起師大的老師們仍感激在心，雖然他們都早已離開人世，但「他們的精神都跟我長相左右！」臺灣師大確實是栽培鄭善禧學習的一個上好環境。

鄭善禧好學不倦，他的學習雖來自學院卻也不侷限於學院，從小他就在廟宇神殿向民間師傅、畫工學習，在南師時又不斷在街頭寫生，向廣大的群眾學習。在師大時他不進畫室學習而是到裱畫店看畫，又時常到西門町紅樓戲院旁的舊書報攤，蒐集美國過期雜誌上的繪畫圖片，尤其像《仙履奇緣》等迪士尼卡通圖片更使他愛不釋手，不但流露他童心未泯的一面，也使得他的學習既廣且博。他不但有學院的傳統，也有非學院的涵養，使得他的藝術土壤不至於太單調而貧瘠。

[右頁上圖]
鄭善禧　畫室閑坐　1959
水彩　39.5×55cm

[右頁下圖]
鄭善禧　街車樓舍　1959
水彩　39×54cm

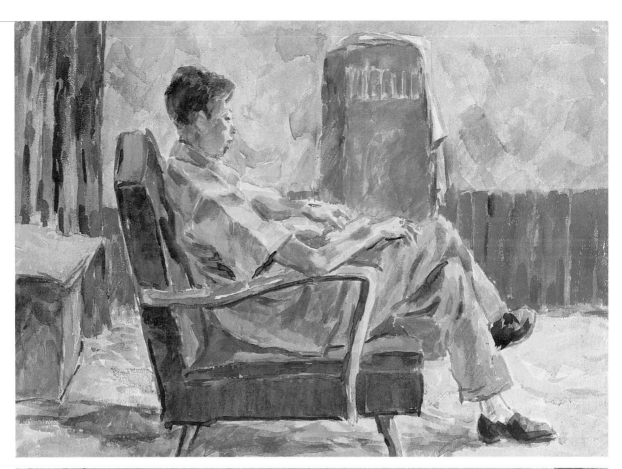

Ⅲ· 濃墨重彩，鄉土寫實

當陽明山花季，漫山春花競豔，妊紫嫣紅，青草綠樹；或者是民間盛會，媽祖出遊，王船大祭，滿街彩幟神輦煙炮之盛，要以水墨表述，總是遜色。這種繁麗場面，我們豈能做「無彩工」的笨事。

——採自《鄭善禧作品展專輯》自序

[下圖]
鄭善禧四處寫生創作

[右頁圖]
鄭善禧　攤食　1978　彩墨　60×39cm

鄭善禧為《國教輔導》月刊所設計的封面繪圖

這位師大訓練出來的美術教育通才鄭善禧從師大藝術系一畢業，便被臺中師專網羅去當助教。由於當過小學老師，學生時代又畫過壁報、掛圖，他甫一上任便開始編輯《國教輔導》月刊。他不但以卡通漫畫設計封面，內頁又畫插圖，又開闢藝術專欄「國教藝苑」作為藝術欣賞來推廣美育，他把一本說教式的輔導教材編得生動有趣，期期精采，雅俗共賞，也印證了他的思想：「人生就是找趣味，沒有趣味，何必活著。」

找趣味？鄭善禧的確很能找趣味，在編務、教務兩忙之下，他只要到偏遠的南投縣信義鄉東埔等各處的山地小學進行輔導教學，仍不忘找趣味就地寫生。他畫的太魯閣〈岩壁之溪〉(P.36上圖)、〈山中鐵橋〉(P.36下圖)及〈阿里山平房〉、〈東埔即景〉的寫生水彩畫，用筆蘊藏著國畫的韻味。自幼就寫書法的鄭善禧，在南師求學時，在繪畫上用筆就十分熟稔。師大時又在黃君璧、林玉山兩位國畫大家的薰陶下，更紮下用筆、用墨與寫生的國畫根基。由於鄭善禧常與張錫卿兩人跋山涉水到南投偏遠山區教學，山中原住民小學，設備簡陋，連蠟筆都缺乏，鄭善禧便順手拿起隨身攜帶的毛筆，濡墨畫出山中所見林木屋舍，久而久之，學生時代畫國畫的手感又被一一喚回。水彩與國畫只是媒材不同，相同的是都須對景寫生，他既畫水彩也畫國畫，鄭善禧正經歷由水彩的寫生到水墨寫生的創作轉捩點。

▌寫生，用筆愈狂、愈亂、愈得獎

[右頁圖]
鄭善禧在《國教輔導》月刊所繪製的插圖

鄭善禧自覺生來孤獨相，然而在藝術上仍須與同好不斷切磋，他加入中部美術協會成為西畫部會員，1961年他又熱心幫忙顏水龍製作臺

鄭善禧　岩壁之溪（太魯閣）
1964　水彩　40×55cm

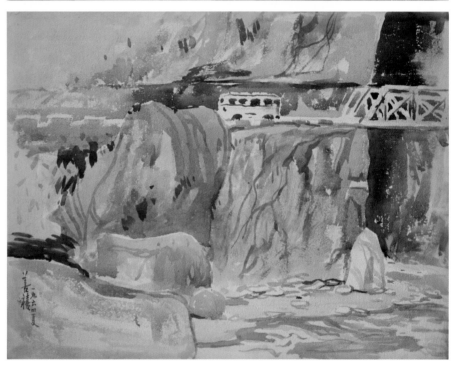

鄭善禧　山中鐵橋（太魯閣）
1964　水彩　39×50.5cm

灣省立體育場的百幅嵌瓷大壁畫，並協助顏水龍校正圖稿放大的人物動
作。

　　鄭善禧白天忙於教務，晚上回到學校宿舍便埋頭作畫，他畫得如
瘋似魔，不但蹲在灰泥地上畫，也把紙釘在門板上畫，門板烏漆發亮，
地上墨漬點點，牆角亂紙成團，桌上亂書成排，屋內一片紛雜混亂，一

如他國畫中的「亂筆皴」。亂筆皴是不按照傳統國畫的皴法，橫塗豎抹自成章法。他的家與他的畫，都是一團亂，細看卻藏有幾本精緻的日本畫冊，如：堂本印象、奧村土牛、橫山大觀、伊東深水等名家的畫冊，原來他也不忘在日本近代藝術中找趣味。

鄭善禧勤修苦練，用筆愈來愈狂亂，愈狂亂則愈得獎，1965年是他國畫嶄露頭角的開始。一幅〈風雨歸牧圖〉勇奪全省教員美展第一名，接著又以〈閒話桑麻〉（P. 38）獲得全省美展國畫第一名。這兩張畫的得獎，無論是畫巨巖飛瀑，老幹巨木或暴雨亂樹，全靠狂筆塗抹，亂筆刷掃，營造驚心動魄的戲劇性場景，加上生動寫實的點景，構成張力十足的畫面。如此令人耳目一新，用筆水墨淋漓的國畫，想必也讓評審委員看得痛快淋漓吧！

得獎意味著氣勢如虹，翌年〈逆水行舟〉又獲全省教員美展第一名，接著再以〈草堂敘舊〉獲全省美展第一名，鄭善禧又再接再厲以〈白雲青山〉、〈懷古〉再獲全省教員美展第一名。連續囊括了六次全省性美展比賽國畫組第一名，鄭善禧的確令人刮目相看，許多國畫同好紛紛慕名拜訪，然而他謙虛地表示，自己只是想以畫會友而已。

鄭善禧的〈草堂敘舊〉濃墨帶渴，率勁飛揚的筆觸，把畫面鋪陳得十分有趣，前有小橋流水，林木掩映，中有柴門半掩，草屋三、五間，

[左圖]
鄭善禧　風雨歸牧圖　1964
水墨　180×90cm

[右圖]
鄭善禧　草堂敘舊　1967
彩墨　180×90cm

37

兩人閒談，樹梢一抹閒雲橫躺，一片安閒悠然。蒼勁豪邁的筆觸亂而有序，含藏著東洋畫家富岡鐵齋蒼莽的意趣。

1967年的〈旭日東埔〉（P.41左圖）、〈信義鄉山途即景〉、〈春耕〉（P.41右圖）、〈山林獵影〉、〈山崖賞瀑〉都是以無以名之的「亂筆皴」，皴擦山石紋理，配以蔥鬱蒼蒼的林木、家屋及生動的當代人物點景。這些胡亂塗抹的筆法是鄭善禧實地寫生再參照己意所營造的山水。

■亂筆皴法畫出「臺灣山」

清水中學曹緯初校長在裱褙店裡看到鄭善禧所畫的山水畫，既無傳統的平遠、高遠、深遠的空間格局，又無皴法，直呼他畫的是「臺灣山」，意指他的畫是自己亂畫，「臺灣山」之名不脛而走，他也不以為忤，仍繼續津津有味地畫「臺灣山」。

其實鄭善禧已與大陸來臺傳統一輩的山水畫家區隔開來，他們身處臺灣卻仍畫著守成懷舊的懷鄉山水。鄭善禧原是以畫水彩起家，水彩畫的寫實精神自然成為畫水墨時的依恃。再追溯中國早期的山水畫，無一不是從寫實的精神出發，五代荊

浩面對太行山寫生，李成畫齊魯一帶山水，董源畫江南山水，范寬畫關中大山，在在說明早期山水畫家對客觀景物的觀察，並從中畫出他所生息的環境，所觀照的山川特質。

鄭善禧的「臺灣山」，從寫實的精神出發，捕捉他所看到的臺灣山水的自然與真實的面貌，探索國畫與臺灣特殊地理環境的關係，也為自然與性靈間尋求一個新的平衡點。傳統山水繪畫的語彙，能否表現出新時代山川？鄭善禧以寫生的觀點入畫，破除傳統山水畫的成法與侷限，他由水彩切入國畫，反而意外地撞開一條通往「臺灣山」狂塗亂抹的山水畫之路，為60年代以五月畫會的劉國松、莊喆的抽象水墨為主的臺灣畫壇另闢蹊徑，看來像是破壞了傳統，事實上是重新接續了傳統「寫生」的寫實精神。

60年代鄭善禧以省展崛起於畫壇，但相較於當時的五月畫會或東方畫會以前衛之姿所提倡的現代繪畫，不斷向國際藝壇進軍，在激進的抽象畫與傳統國畫之間，鄭善禧對創作的態度是採取中庸之道，他認為新要新得好，變要變得通，「我不敢隨便當『叛徒』，不敢無理地『造反』。我是源於傳統經營而來。」

鄭善禧的首次個展，1969年於省立博物館舉行。他的許多國畫創作便取擷自中國繪畫的豐厚傳統，尤其是明末清初的四僧、揚州八怪及趙之謙、任伯年、吳昌碩、齊白石的繪畫精神，在傳統中嘗試「變新」之道，他的變可謂是「汲古潤中」。

鄭善禧認為自己「根鈍才拙」，作畫尚在學習階段，尚未凝成固

鄭善禧　山林獵影　1967
彩墨　90.5×49cm

[左頁圖]
鄭善禧　閒話桑麻　1965
水墨　180×90cm

定風格。然而仔細端看現場畫作，在筆法上大都大筆狂掃，墨氣淋漓，一股生猛的元氣流溢畫面，在題材上每每營造出臺灣南投、臺中等中部鄉下的鄉土風光，親切感十足。那幅〈春耕〉，主山巨大雄偉，山勢蒼莽，林木蒼鬱，有宋畫的厚實感，山下一片紅瓦白屋的農舍及艷陽下戴斗笠的農夫，走在一畦畦的水田邊，凸顯寫生的臨場感。印證著鄭善禧所說的「我經常往來於高山海濱，登臨觀賞，尤其中部地區南投山地幾乎為我足跡所踏遍。」畫家與土地的連結，已建立一種紮實的情感。這種臺式山水的「臺灣山」原為譏諷之詞，卻也十分貼切地傳達了鄭善禧的繪畫情感，與他的所見、所思、所畫。

在那幅〈旭日東埔〉，鄭善禧畫出原住民背竹簍走山路的鄉野所見風光，畫上落款：「古之畫家必遍遊名山大川而後造意超然，今之習畫者往往臨學古人之舊稿遂不得山水之真意，形似而神離，余近日遠遊深山於公路未闢之地，存古之風，居之數日，觀山間之朝雲暮靄，復顧山容地脈之態勢，村舍構築之形制，於是心中略有所悟，歸來作畫，似有成稿在胸，得力不淺。余之遊，不過尋常野景，有此助益，況乎名山大川其啟人心智當不限於畫學也。」鄭善禧畫的是他所親炙的大自然、腳下所踩的渾圓樸茂「臺灣山」。然而他也畫觸目所見的街屋，〈綠川鳥瞰〉（P. 42左圖）以俯瞰的視角，對角線的構圖，一虛一實的空間安排，描寫臺中綠川一帶的水邊人家，尤其前景的車伕，身體前傾，使勁拉車，十分傳神。

而街頭所見的走唱〈藝人〉（P. 42中圖），那一臉滄桑，一身髒舊的西裝與長褲，伴著小花狗，行走天涯，賣藝謀生，鄭善禧關懷的觸角不離社會底層的市井小民。〈小攤〉（P. 140）把路邊隨處可見的攤販與客人脫下木屐蹲坐吃食的場景，勾

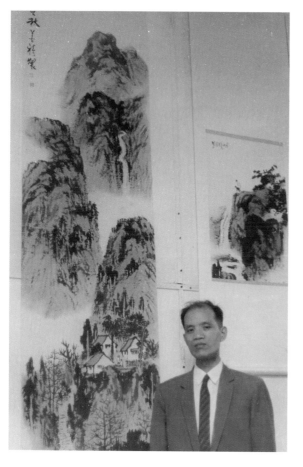

1969年，鄭善禧於臺灣省立博物館開第一次個展時留影。

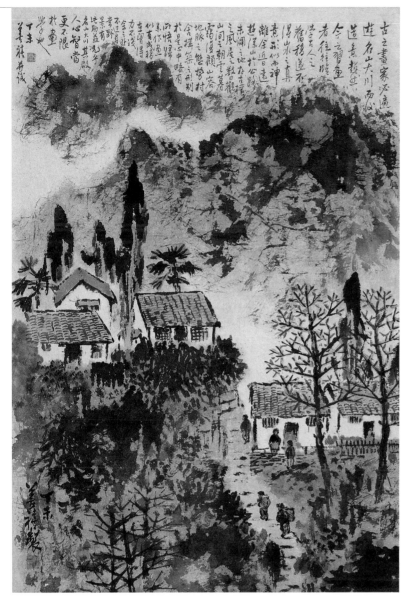

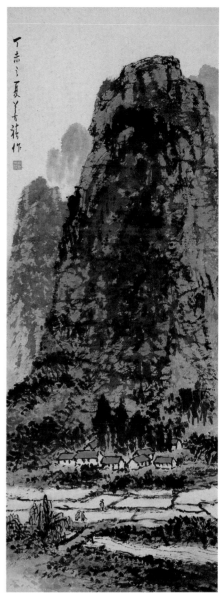

繪得栩栩如生，為國畫少見。更少見的是那幅〈看車者〉（P. 42右圖），那微不足道的謀生行業，他都看在眼裡。鄭善禧在山水畫或人物畫上，已逐步往「中國水墨在地化」的路上探索、前進。

旅居紐約，飽受色彩衝擊

　　鄭善禧在展出近百幅國畫個展結束後，他適巧被學校派往紐約參加為期一週的國際兒童美術教育會議，會期結束，他竟被這個站在國際

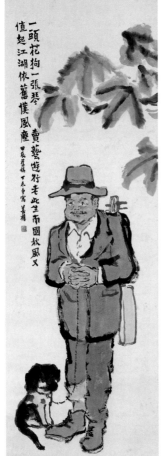

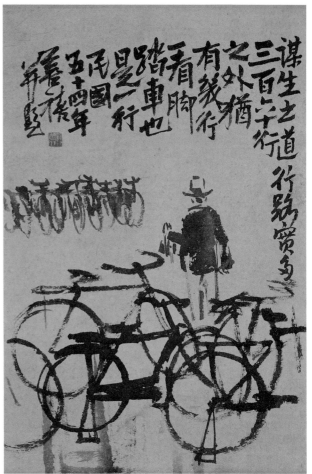

[左圖]
鄭善禧　綠川鳥瞰　1967
彩墨　180×40cm

[中圖]
鄭善禧　藝人　1967
彩墨　101×34.5cm

[右圖]
鄭善禧　看車者　1965
彩墨　41×27cm

最先端的藝術之都所吸引，單身一人的他拋下教職，留在美國。他的抉擇，確實讓他在繪畫上又掀起了新一波的變革。

在五花八門藝術薈萃的紐約，鄭善禧首先的功課就是逛美術館、博物館，親炙名畫、文物，汲取西方的經典藝術。他欽佩西方人的活潑熱情及繪畫表現的豪放自由。觀賞西方藝術各家各派爭鳴怒放、別開生面的藝術後，鄭善禧體會到西方的藝術可作為東方藝術的參考借鏡。同時，好友蔣健飛的父親蔣彝教授帶他參觀哥倫比亞大學圖書館，館內珍貴的圖書與畫冊讓他受益匪淺。

至於如何參考借鏡呢？在一個新鮮又陌生的世界，處處皆可入畫的大都會，鄭善禧對奇珍鳥禽最感興趣，他畫得興緻勃勃。〈海鴨群相〉(P. 44上圖)色彩對比強烈，構圖上鴨隻由一而二而三而四，排列組合各異。〈紅鶴〉以一隻大紅鶴為主角，安據畫面中央，再佐以落款，造形奇特。大膽布局。〈眼紅嘴硬〉(P. 45左上圖)畫在餐巾紙上，一隻拙趣

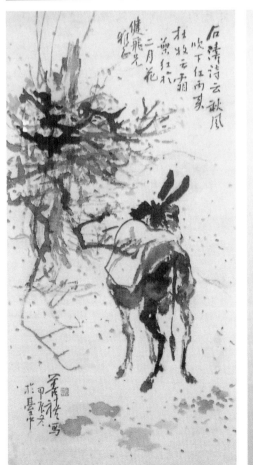

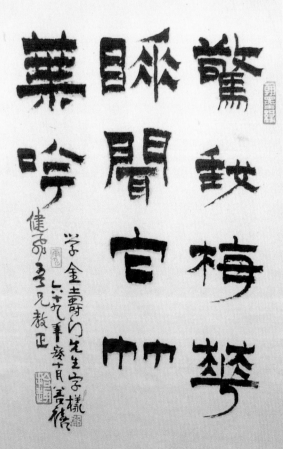

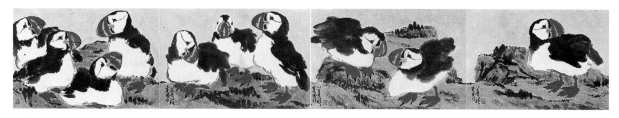

鄭善禧　海鴨群相　1971
彩墨　24×150cm

的紅眼黃嘴鳥盤據整張畫面，構圖新穎，突破常規。群鳥飛翔的〈翔
集〉，畫出「數大便是美」的壯觀感。他在用色上更大膽，造形上更奇
特，構圖上更富變化，比起他在臺灣時畫傳承自八大的鳥，生動活潑了
許多，的確是對西方藝術表現的豪放自由有所借鏡。

　　旅居美國，鄭善禧在大開眼界後，對他衝擊最大的是「色彩」，他
不解為什麼中國畫自元、明以後的山水都缺少色彩，只是簡淡的淺絳山
水，他覺得西方近代繪畫的運色極富變化，可以參照。雖然「唐代金碧
山水已臻丹青華麗，但我實心服近代西畫的用色完備」。

　　鄭善禧在美國所寫的〈我作畫的途徑〉一文中，對中國畫色彩的
清淡無色不以為然，而他山水畫中的「綠」已悄悄地「給它一點顏色
看」。那幅〈空山幽谷〉(P. 46上圖) 幾棵野生的大松樹，兀自婀娜多姿地

70年代，鄭善禧與客居美國
時掛在牆上的作品。

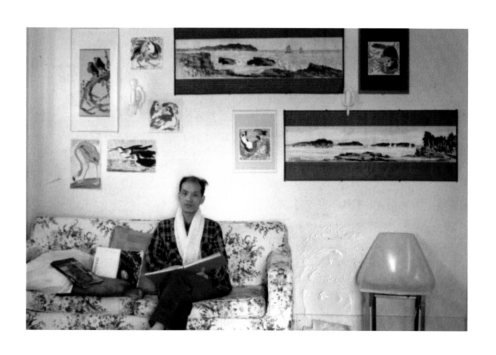

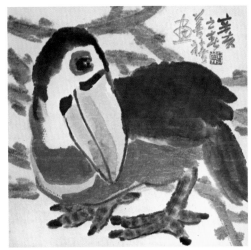

舞動在群山中，淡綠、深綠、青綠層層烘染，綠已在畫中占有舉足輕重的分量，就從美國出發，鄭善禧的畫已經發生了質變，從小就在民間工藝中薰息的鄭善禧，早已看慣艷麗的色彩，他一接上了西方繪畫的色彩，如魚得水，他往「隨類傳彩」、「丹青華麗」的中國畫邁進，已指日可待。

在紐約，鄭善禧真的實踐了他讀南師時希望多畫插圖或廣告畫謀生的諾言。這位在臺灣畫壇連續獲得六次美展首獎的大專教授，竟在美國畫「裝飾畫」，一種供裝潢建築用的圖畫。從小就與「畫工」為伍，畫裝飾畫正好去體驗畫工的滋味，鄭善禧把公司提供給他的雜誌，依己意

再發揮改造，改造時必須注意四季不同的色彩變化。鄭善禧有時以壓克力顏料作畫，有時以毛筆或掃把大力揮灑，畫了一年多，不但有工資可領，也讓他對色彩的鍛鍊更加運用自如。偶爾他也在廖修平的帶領下到版畫工作室做絹印。

70年代的中華民國在風雨飄搖中，全國上下正「處變不驚」。身為書生與畫家的鄭善禧正舉棋不定是否回國，他忽然憶起一位翟姓朋友告訴過他「阿拉伯馬要是離開了生長之地，就英雄無用武之地」的故事，他猛然覺醒，美國再好、再美，終究不是自己的土地，不是自己的家鄉。紐約雖是全世界的畫家躋身國際的重要舞臺，但對於草根味十足的他卻不一定是最佳選擇，中國畫要在自己的土地上長出來，

46

才更具有情感與文化的特殊意義，不如歸去的念頭不斷衝擊他的心靈，他旋即束裝返國。

而旅居美國兩年（1969-1971），對鄭善禧最大的意義，不在了解了多少西方文化，而是對中國文化反而有了深入的體會，因為文化差異，他更懂得中國文化的玄妙之祕。「我是去美國印證中華文化，了解刀叉與筷子的不同。中國人畫畫就如吃飯時的兩把筷子，一把畫顏料，一把用清水染開，中國人有先天的優厚，中國人的手的技巧比一般外國人好。」

鄭善禧旅居北美大西洋濱的吧港，常常於海邊獨自聽濤、賞月，彷彿沉浸於詩意的交響樂中，而那處處楓火似錦，色彩由翠綠而明黃，再轉為鮮紅又褪色為紫，有如豐富的色譜，最令他陶醉。至於那厚雪堆積至胸膛，樹枝如披雪裘，猶如置身月上廣寒宮，更令他驚異不已。秋風、冬雪的奇麗異國景致，真是他畢生的一大新鮮體驗，也一一具現在他的繪畫上。

▋濃墨重彩，才有神采

回臺前鄭善禧在康州舉行小品展，之後取道日本遊東京、大阪、奈良、京都，參觀名勝古蹟、博物館。一心身繫畫藝的鄭善禧，婚姻是由

鄭善禧　一樹紅麗春
1973　彩墨
72×61cm

他的嫂嫂與女方的大姊兩人撮合，他也沒見過對方就先訂婚。返回臺灣，即與羅昆芳小姐在臺北辦起人生大事，他的婚姻就像他的水墨創作一樣，大膽行事，婚姻的個中滋味，只有點滴在心頭。

　　回國後，鄭善禧仍回臺中師專任教，在繪畫上他所主張的中國畫應該回復丹青，而不單只是水墨而已，終於在自己的土地上得到自由發揮的空間，他逐步畫出他在異國所沉澱的意象。那是第一次面對一片白雪皚皚的驚艷，〈寒林積雪〉畫出銀色世界的寒趣。那也是第一次面對整片楓紅似火的楓樹林，令人魂牽夢繫，他畫出〈碧海丹楓〉（P. 50右圖）黃色的楓葉、紅色的楓葉相間而生，團團似火，沿著海濱一路迤邐而

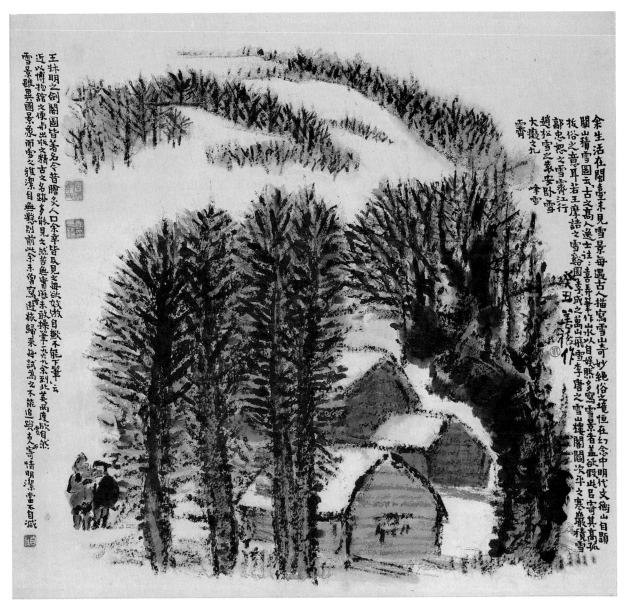

鄭善禧　寒林積雪　1973
彩墨　60×60cm

去，有著明代民間藝匠出身的藍瑛用色濃麗的華麗感，另一幅〈驅車賞

秋〉（P.50左圖），近景的汽車、遠景的帆船，皆是入畫的秋景。當汽車、

帆船皆可畫，鄭善禧已突破國畫的禁忌，更隨心所欲地在造形或色彩上

自由揮灑。

　　臺灣的亞熱帶氣候，遮陽傘觸目可見，〈一樹紅麗春〉以兩枝大小

不一，開滿粉紅花朵的樹木為主景，置於前景中央，樹旁一老一少撐傘

而過，背景的遠山似真如幻，淡化在後，構圖新穎，點景生動，把寶島

花常開，日常照，春常好的勝景表露無遺。

　　家住臺中曉明女中附近的鄭善禧，更把他寫生之後的意象重組，化

49

[左圖]

鄭善禧　驅車賞秋　1973
彩墨　149×59.5cm

[右圖]

鄭善禧　碧海丹楓　1973
彩墨　121×60cm

為〈蕉園春舍〉，他由下而上，由近而遠，層層舖陳，瓜棚、雞群、瓦
舍、農夫、竹林、蕉園，筆意稚拙而平實，野趣橫生，畫出自家感受，
題曰：「未見大陸名山，不遇林泉高士，樸野農村一角，蒼蒼幾畝蕉
田，拾充畫材一局，愛此樸實生涯。」

有時鄭善禧思鄉情怯，不免畫起〈故鄉客船〉（P.53），江水、江海是
他心中恆存對故鄉那條母親河的記憶。然而臺灣已逐漸成為他的故鄉，

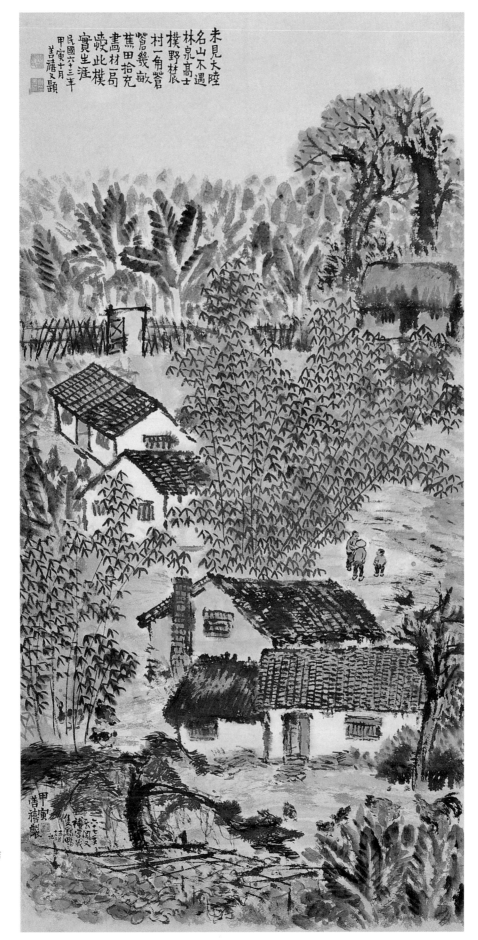

未見大陸
名山不遇
林泉高士
橫野林辰
村一角嘗
嘗幾敏
蕉田拾充
書畫材一局
嘆此橫
實生涯
民國六三年
甲寅十月
善禧又題

鄭善禧　蕉園春舍
1974　彩墨
120.5×60cm

他說：「臺灣就是故鄉，故鄉就是臺灣，我大母親來到臺灣後，她說這種情形就像在家鄉，我家有菜瓜煮麵線，有香蕉、有甘蔗、鳳梨、龍眼，這裡也都有，那邊唱南管，這邊也唱，這邊唱歌仔戲，那邊叫子弟戲。」的確閩臺一家親。

鄭善禧既畫〈故鄉客船〉也不忘畫〈碧潭泛舟〉，同樣是水，不一

鄭善禧　碧潭泛舟　1974
彩墨　60×60cm

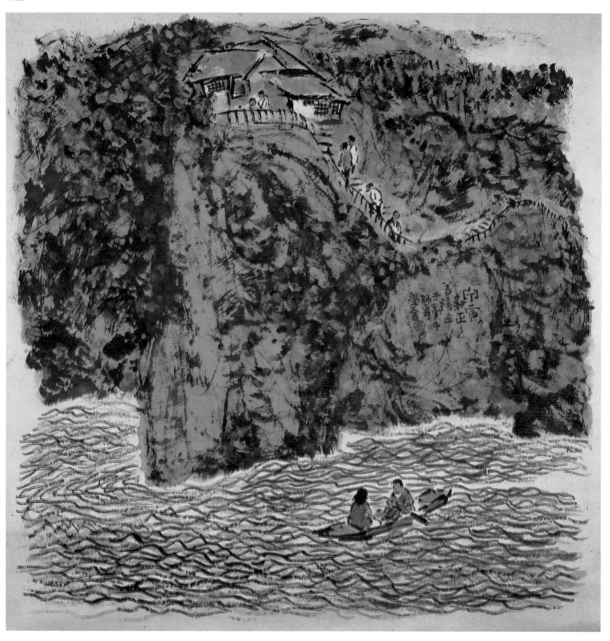

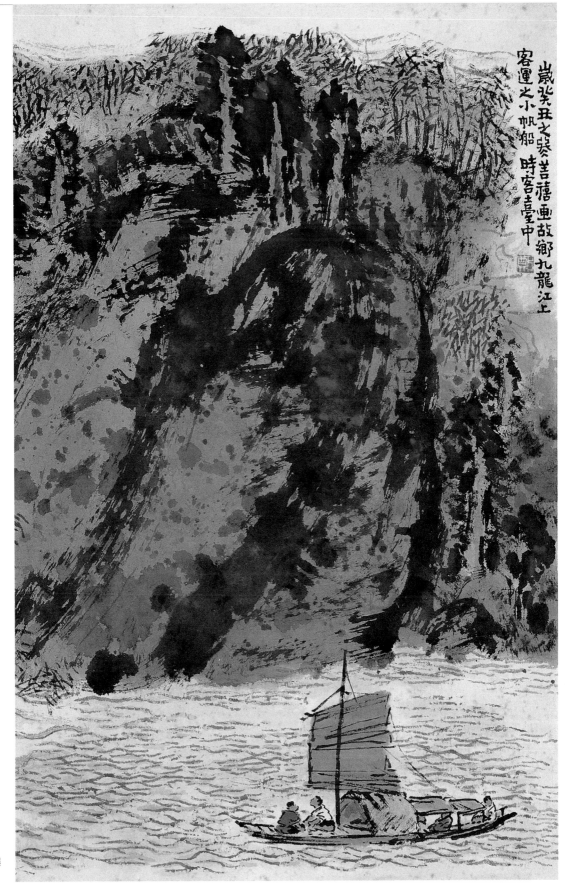

歲次丑之癸善禧畫故鄉九龍江上
客運之小帆船　時客臺中

鄭善禧
故鄉客船
1973　彩墨
60×38cm

鄭善禧　秋風歌舞　1976
彩墨　52×48cm

鄭善禧的著作《剪貼》，封面
為他自己所設計。

樣的是心情，是那片青山，綠得濃烈而亮。他畫出鮮活而饒富臺灣地域性的「濃墨重彩」，那是「臺灣山」常年的蔥青翠綠，又畫〈橫貫公路山谷幽深〉（P. 137右圖），同樣以濃重、粗黑的線條，擦染山石，抹上石綠，黑色、綠色交併生輝，有如齊白石獨創的「紅花墨葉」，成為他繪畫的鮮明特徵。鄭善禧的色彩除了在師大就讀時受到廖繼春的啟發，旅居紐約時受到印象派、野獸派色彩的薰陶，以及欣賞敦煌壁畫的重彩用色後，他開始大膽用色，更重要的是受到齊白石「濃墨重彩，才有神采」那句話的點撥，加上從同樣任教於臺中師專的膠彩畫家林之助身上，認識了東洋畫豐富的用色、染色。那幅〈秋風歌舞〉滿樹的紅葉，盡是圓轉飄搖，又拙又野又艷，他終於畫出天地間的麗彩，色墨交併，他認為「墨因色而潤澤，色因墨而厚重」，鄭善禧建立了個人形象獨特的入世色彩。

　　在臺中師專任教時期，鄭善禧不但發展出十分鮮明的「濃墨重彩」水墨畫風，同時他對從小就特別鍾愛的民間藝術仍念茲在茲，此時他對民間傳統剪紙藝術興致十分高昂，不但大舉搜羅中外新舊剪紙藝術，甚至涵括兒童剪貼、皮影戲圖及西洋裱貼藝術，出版《剪貼》（1974）一書。

鄉土寫實水墨的臺灣味

70年代中華民國遭受一連串的橫逆，面對盟邦背棄，國際地位失落，臺灣在國際上日益孤立的事實，知識分子激發出對中華民國處境的「危機意識」，也揚發出民族意識的覺醒。

自50、60年代，中華民國政權一直附驥於美國翼下，美式的自由主義與西方的現代主義一直被奉為圭臬，這股西化意識造成現代繪畫批判傳統繪畫，新舊世代畫家交鋒，1962年發生「現代畫論戰」。然而70年代的保釣運動，揚起了民族主義熱潮，也間接觸動重新想像鄉土的契機。

1971年甫創刊的《雄獅美術》，即大力介紹美國懷鄉寫實主義大師魏斯，魏斯那種以樸實、精細而微妙的寫實手法，描寫家鄉的自然、人物與風土的精密寫實，令人驚艷。翌年又介紹依幻燈片作畫，以相機之眼取代肉眼的超寫實主義，而吳李玉哥、洪通、朱銘等藝術家被陸續挖掘，更開啟臺灣文化全面再次認識「鄉土」的意義。

臺灣文學界在1972年發生「現代詩論戰」，之後在1977年達到激戰期的「鄉土文學論戰」造成寫實主義與現代主義的對立。在現代派、鄉土派雙方劍拔弩張的論戰中，突顯出「文學應該寫什麼？」的論點，召喚知識分子把眼光集中到腳下的土地、身邊的現實社會環境。

在如此的時代氛圍下，從民俗采風到風土特寫，作家無所不寫，畫家也無所不畫，許多年輕學子背著照相機到農村鄉下找尋靈感，挖掘題材，從牛車、腳踏車、寺廟、祠堂、城門、古宅、簑衣、石磨、磚牆、菜瓜棚、破甕、畚箕到農婦、老人、牛、鴨、雞群，再到民間祭典、神豬、神祇，表現內容多為吾土吾民，表現技法則改用魏斯的精密

關鍵字

魏斯（Andrew Wyeth, 1917-2009）

美國重要的寫實主義畫家，以水彩畫、蛋彩畫為主，作品貼近素樸大地與鄉間平民生活。魏斯自小的繪畫啟蒙與藝術教育來自他知名的插畫家父親，他一生沒上過學校。他最善於描繪美國鄉間的自然風土，以精緻逼真的細膩寫實風格，畫他生活周遭的景物風光及人物。他最著名的畫作是〈克莉斯蒂娜的世界〉、〈遠方〉，前者畫出一位骨瘦如柴的克莉斯蒂娜，佝僂著身體在緬因州麥田爬向遠方家園，那孤寂又堅毅的身影令人感動；後者是早期的乾筆水彩畫。

他更多的作品是描寫他所熟悉的農場風光，他對風土及人物觀察入微，尤其是細膩到這農家生活中的物件，不僅是描繪外形之美，更流露他內心對平凡事物的真情，賦予它們如實又神聖的美感，充滿深刻的鄉土情懷及如詩的內在韻律節奏。

魏斯　遠方　1952
乾筆紙本　34.9×54.6cm

寫實與刻畫照片的照相寫實主義，鄉土寫實繪畫一時蔚為風潮，而鄉土寫實水墨畫的袁金塔、蕭進興、林昌德等青年創作者，從關懷斯土的現實環境出發的水墨畫，也令人耳目一新。歷史上曾是十分疏遠的臺灣，竟逐漸被對焦，變得十分清晰起來。

鄭善禧這位十八歲由福建來臺，他的藝術與臺灣也和席德進一樣，都是以臺灣的鄉土作為寫生的對象。鄭善禧的繪畫生涯，從發展到成型，全是臺灣給他的滋養。來自原鄉的他，講著道地的閩南語，對臺灣這塊鄉土備感親切，他務實的個性與素樸的本性，本質上更像個鄉土庶民，他 60 年代中期由水彩畫轉向國畫，連續奪得全省性美展六次第一名，開拓由寫生的實景入畫的筆觸狂野樸拙的國畫風格。他狂塗亂抹的臺灣山水，被稱為「臺灣山」。70 年代初旅居美國回臺後，在國畫上更肆無忌憚地濃塗艷抹，尤其山水畫上濃綠的色彩，非常「臺灣山」，形成個人十分鮮明的「濃墨重彩」面目，在 70 年代這波鄉土運動中受到特別的矚目。因為在鄉土運動中，臺灣意象開始被清晰地呈現，也強烈地暗示一個全新的文化認同已在釀造之中。

雖然鄭善禧的「臺灣山」在70年代非常受推崇，然而他卻謙虛地表示：「我不是有意要變成臺灣味，有意就沒有意義，是自然形成的，我本來去南投畫水彩，後來畫國畫，根本臺灣的山是綠色。」又說：「我不是要標榜臺灣畫，我是看到臺灣的山，臺灣的樹，我沒看到大陸名山，我畫我所見。」的確時勢造英雄，一向「我畫我所見」的鄭善禧一直在山野間鑽進鑽出畫他所見、所感的真山真水，不意在70年代適逢鄉土運動盛行，「鄉土」在臺灣文學的脈絡中有「鄉村土俗」與「本鄉本土」兩種意涵，表現的是文本當中的地域性與地方色彩。當鄉土具有回歸的意涵，成

為文化的圖騰時，他那些由寫生入手，使臺灣成為可感的鄉土，自由揮灑十分具有草根味的國畫，竟被視為十分具有臺灣的本土味，真令他始料未及。然而歷史總是在無意之間發生，歷史的航向始終與那群嗅覺敏銳的藝術家互通聲息。

[上圖]
鄭善禧　秋聲賦　1979
水墨　90.4×60.5cm
國立臺灣美術館藏

[左頁圖]
鄭善禧　棕櫚　1977
彩墨　48×18.5cm

57

IV・ 十項全能，丹青妙手

於此「新奇」與「親切」中，我們要有赤子的心懷，平凡中要找到特性，新異中寄予關心，時時保有敏銳的感受，處處都可覺察美感的存在，應用靈活，涉筆成趣。

畫壞畫比畫好畫要吃力得多，能畫壞畫，才是理想的畫家，知道教育自己，畫好畫的人，只是自我陶醉，不敢伸腳，不敢出手，要能畫壞畫，才是有擔當，有遠略的人。

——摘自鄭善禧〈學畫感懷〉

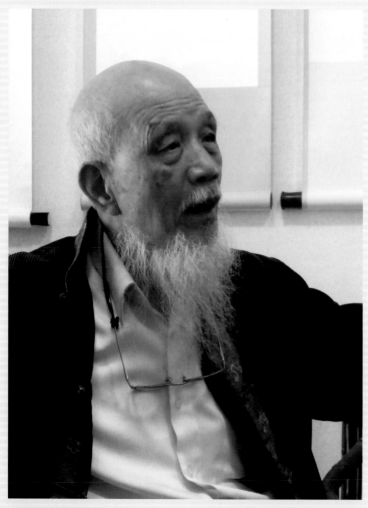

[左圖]
老而彌堅的鄭善禧，說話速度快又風趣。（王庭玫攝）

[右頁圖]
鄭善禧　布袋戲偶（一）
2012　彩墨　106.5×69.3cm

58

布袋戲亦稱掌中班乃操弄戲偶於指掌之間。

概自明清流傳於漳泉潮汕閩及延平郡王鄭成功
來台布袋戲即隨移民發展於台灣綿延相續至
今不衰日本武力統治台灣恆半世紀而我同胞猶
能保持民族意識以忠孝節義行操應與歌仔
戲和布袋戲之演導於民間基層深植於人心有
關日據時代上層智識份子視現實利益依附新
興政權改名易姓歸化日本而民間基層卻不忘祖
先由來和傳統德性堅毅不拔乃出於戲劇之影響。
布袋戲最是最小型的戲種人員道具簡小精緻幾筐
戲籠三五人員便足以熱鬧演出更因民間宗教信
仰藉此祈願謝神最為經濟方便。
布袋戲偶雖小而演師講唱搬弄情趣效果不遜於
大型戲劇是以歷經明鄭日據以迄光復至今台灣
布袋戲始終盛行不絕比之漳泉潮汕更為發揚
創進其人偶雕製精緻亦堪稱藝術絕品中國大陸遭
受文化大革命破壞台灣布袋戲則青出於藍乃藉
大陸開放之機更光榮回導原鄉確然是台灣特出演藝於世界
劇種中獨樹奇幟是我台灣精神為世界珍貴文化之一環

布袋戲亦稱掌中班乃操弄戲偶於指掌之間。

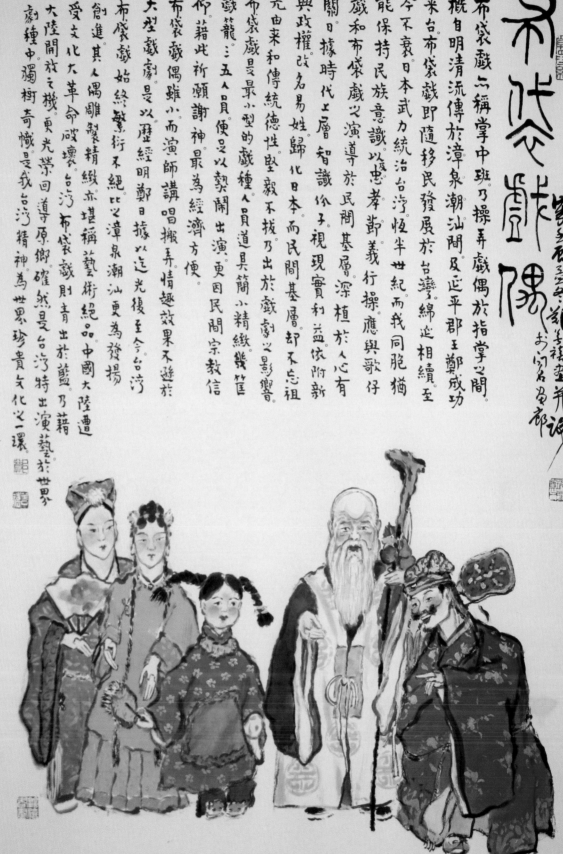

鄭善禧　撐上水船　1973
彩墨　60×60cm

　　一直任教臺中師專的鄭善禧，沒想到有一天會北上回到他的母校
臺灣師範大學教書。起因是1974年師大美術系主任袁樞真到臺中造訪他
時，看到他的一幅畫〈撐上水船〉，畫中有船夫撐船逆水而上，畫上題
寫：「撐上水船，一竿不得放鬆。」不久，鄭善禧便接到師大的聘書。
同是畫家的袁主任想必對這位風格突出又傑出的師大美術系學生十分賞
識，心想：「不如網羅旗下，讓他好好發揮！」當時鄭善禧才剛由臺中
師專升任教授，他開始奔馳臺北，在師大美術系夜間部五年級畢業班兼
任教國畫課，直到1977年才正式由臺中師專轉任師大美術系教授。之後
張德文教授當系主任，林玉山老師退休，而聘鄭善禧為專任教授接林老
師花鳥、走獸的寫生教學。

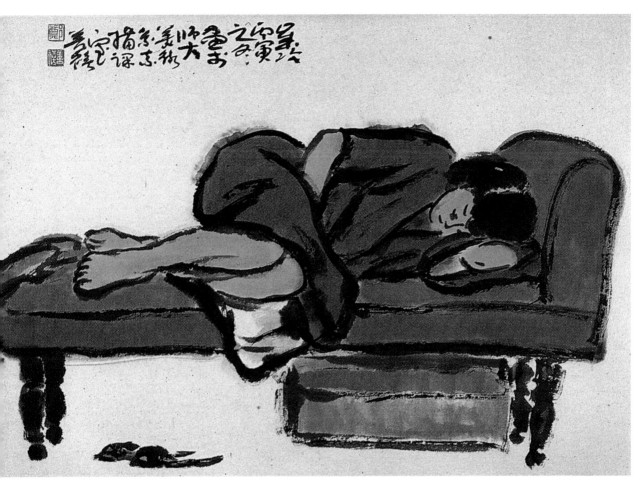

鄭善禧　倦臥　1986
彩墨　40×60cm

▌水墨素描，走獸寫生

　　來到大臺北都會在師大任教，鄭善禧教的是「水墨素描」與「走獸寫生」，「水墨素描」不是一般西畫的炭筆素描，而是直接以毛筆素描風景、靜物及人體，尤其人體素描，他要求學生不但要抓住形體的量感，表現姿態，又要注重比例的和諧，處理遠近的空間，捕捉神情，更要懂得運筆，表現書法線條的節奏感與墨色的濃淡變化，面對真實的模特兒，以毛筆畫出既寫實又具筆情墨韻的畫作。當同學們作畫時，鄭善禧也如同學生一起作畫。〈倦臥〉畫模特兒枕臂曲身斜臥，簡明、粗獷

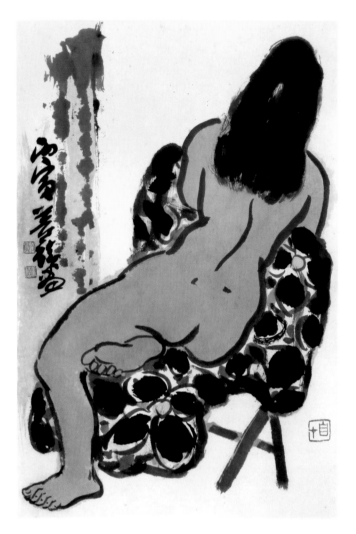

鄭善禧所畫具有馬諦斯風味的裸女

的線條勾勒出神情、姿態。〈裸女〉豐盈的裸女搭配裝飾性的圖案，有馬諦斯風味。〈男裸體像〉線條流暢，比例適中。他也不忘把同學當模特兒，畫那睏倦的男同學〈何為其然也〉。而「走獸寫生」，貴在捕捉動物的姿態。動物通常奔跳不定，須先仔細觀察牠的生活習性再下筆，在造形、用色及筆墨的控制上，都須用心經營。許多同學上鄭老師這兩門課都上得又愛又怕，只因鄭老師要求嚴格，一點都不馬虎。

同學們上動物園，不是像一般遊客去玩耍，而是要仔細觀察動物的一舉一動，適時地捕捉動物最美的姿態與神情。而鄭善禧也和同學同步作畫，他的許多動物畫都是與學生一起在動物園現場寫生之後，再回自己的畫室繼續完成的。〈神威〉（P. 64）中黑熊全身渾圓笨拙，眼神威重八方。他在動物園自在地寫生，而同學們則個個愁眉苦臉，挑戰才剛開始。不過畫完後，中午鄭老師都自掏腰包請同學吃飯，饅頭配白開水，就是他為學生提供的「生活簡化運動」餐。

依師大的傳統，鄭老師仍按慣例發下圖稿供學生臨摹，不過他告誡同學：「畫得認真要扣分，但不認真沒分。」又要求同學：「像我就不像我，不像我就像我。」意思是要同學師老師之心，而非老師之跡，而「畫得像是有功力，畫不像是有創意。創意比功力可貴！」他更鼓勵同學要放膽亂畫，因為「不亂不成章法，亂就莫測高深，不然每個人都畫得一樣。」為了避免學生死守圖稿，學習僵化，他新穎的教學思維，的確對學生的創作產生影響力。

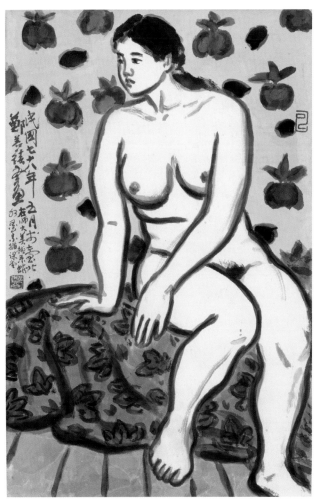

［左圖］

鄭善禧　裸女　1989　水墨
69×44cm

［右圖］

鄭善禧　何為其然也　1987
水墨　60×40cm

▌童心未泯，畫牛，畫女兒

　　在諸多動物之間，鄭善禧畫得最多的是牛，為什麼？「我父親肖牛，我祖母叫他『牛仔』，我家不吃牛肉，不能說『牛』這個字，而改以牛聲代替。我家的老牛拖不動了，我們讓牠在樹下吃草，慢慢死去，再埋牠。」原來鄭善禧與牛有特殊的情感，牛象徵著他父親的化身。不知他上課時若要說「牛」，是否發出哞哞叫？

　　柳蔭下，一頭牛搖頭擺尾在水中，背上又載著牧童，人牛玩得樂逍

鄭善禧　神威　1977　水墨
13.5×27cm

遙，紅番鴨也在一旁戲水，好似一幅天倫之樂圖。〈柳蔭放牧〉鄭善禧
題寫：「歲丁巳季冬移居臺北錦安里三個月，總覺無如臺中舊厝寧靜，
寫此村間景物牧童放牛家鴨玩水自然和諧，益為感美村居之樂。」在臺
中居住了十八年（1960-1977）的鄭善禧，一時無法適應大臺北都會的熱
鬧喧囂，竟懷念起鄉居樸實的生活，原來散發著泥土芳香的農家樂，才
是他心中深深嚮往的生活，也流露出他童心未泯的真性情。

　　另一幅〈攀牧〉（P.67），樹下兩隻牛，樹上兩牧童，各玩各的，樂
不可支，尤其牧童的神情與上下攀枝搖盪的姿態，十分生動，也許是鄭
善禧曾畫過「體育示範圖解」，描寫田賽、徑賽、籃球、排球、棒球、
墊上運動等各種標準姿勢，因而對肢體動態美的捕捉輕而易舉。一幅幅
田園牧歌的情趣，的確讓人賞心悅目，忘記身處繁華都市。鄭善禧不斷
地畫牛，牛似乎帶給他心靈無限安慰。

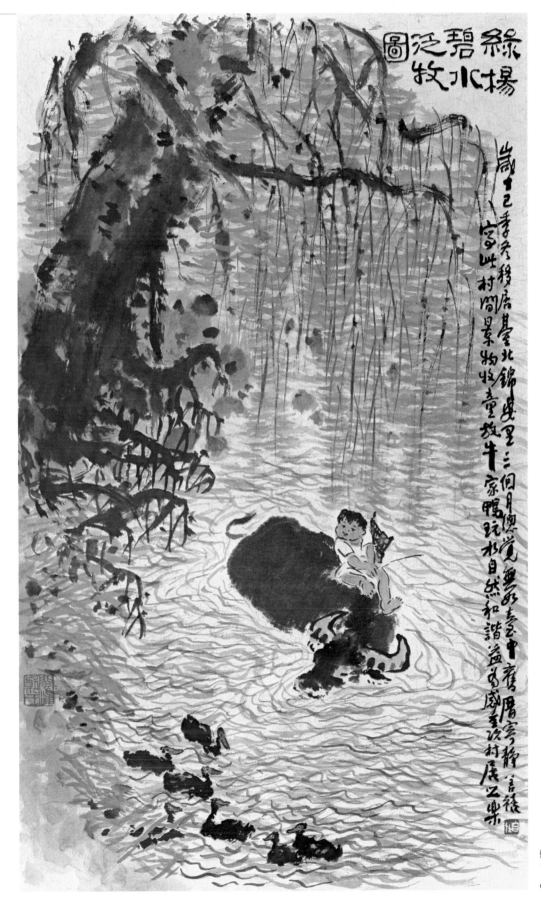

綠楊碧水泛牧圖

歲次己季冬移居臺北錦安里三個月偶覽無線電視臺重播層巒疊嶂寧靜景色寫此村閒景物牧童放牛家鴨玩水自然和諧益者威重次村屜心樂 善禧

鄭善禧　柳蔭放牧
1977　彩墨
69×45cm

　　畫牛固然一樂，是重溫童年往事，捕捉失去的樂趣；畫自己的女兒，就更樂了，是眼前活生生的親子同樂。當年沒有數位相機那麼方便，鄭善禧卻以彩筆記錄了女兒的成長樂趣。兩個女兒出生於臺中，自幼隨父母移居臺北，〈愷文兩歲寫真〉（P. 68左圖）、〈愷平六歲寫真〉（P. 68中圖），他把兩位女兒的個性表露無遺，二女兒看來自有主見。鄭善禧六十三歲大年初四在鞭炮聲中與太太重新展看自己四十六歲時所畫的兩女兒肖像，不覺時光匆匆已過了十八年，更加思念未能回家過年、留學英倫的二女兒，他有感而發，補上題記，天下父母心純然流露紙上，過去是寫真女兒肖像，現在是寫出為人父母的祈望，相信再隔幾十年再看，可能又要再加題跋，這就是中國畫的獨特處，可以在不同的時空，隨興寫下不同的感懷，抒發情思。

　　然而為人父親的鄭善禧，看著女兒只能鎮日與玩具為伍，鎖在公寓家中如囚鴿，不免心疼，憶起自己的童年村居生活，既可飼養烏龜，捕草蟲，撈魚蟹，又可種花種菜，大自然的一切都是他的玩具。他只怨自己太忙，無暇抽空多陪孩子郊遊、登山、觀海，一幅〈小女和布娃娃〉寫盡為人父親的愧疚，也寫盡都會小孩的心聲。「畫，心畫也。」兩個女兒的表情坦然如真，似乎在告訴大人布娃娃即使再好玩，也總不如爸媽陪伴出遊有趣。

　　鄭善禧一日日看著孩子長大，不再圍圍兜的二女兒已經四歲，玩膩了玩具就看電視，那幅〈電視呆的孩子〉（P. 69）把女兒目不轉睛地盯著電視看的神情刻畫得入木三分。

　　在學校教人體素描的鄭善禧，身為父親的他，總愛以女兒作為最佳模特兒，不改素描人體的習慣，甚至也教女兒畫畫。在〈有信念的孩子〉（P. 68右圖）中他便題寫：「家中三人能作畫，爹請愷文作評判，愷文自列居第一，姊姊愷平是第二，老爹勉強排第三，爹愛愷文有信念，所學都要比人強，但願將來能懂事，做人要在畫之先，愷平愷文不必畫得獎，學為社會之賢良，永為爹娘所欣賞，樣樣皆比爹娘強。」

　　原來在孩子的心目中，爸爸的畫根本不怎麼樣，甚至沒有她們

[右頁圖]
鄭善禧　攀牧　1978
彩墨　70×60cm

攀樹嚴牧

癸巳夏之發
季修先生畫
鄭善禧

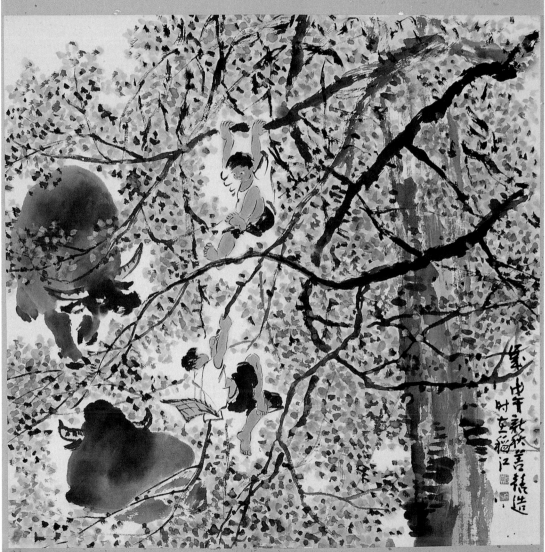

村童不見樹之栽
時樹見村人爭
回老樹攀緣縱牧
又二老夫樹伏然顏

色好此童牽刊入藝術園地之
司主李先生版有兒童集中一
頁之事丁圖並選做淺丰封皮
苟作紀念民國七十三
歲純至并後附寓居李小錦如安
里金巖庵四層樓
善禧此街

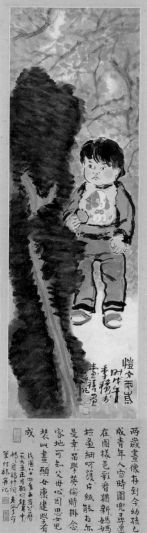

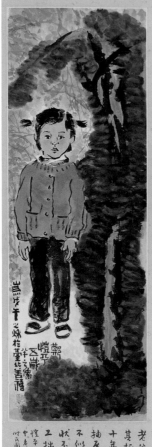

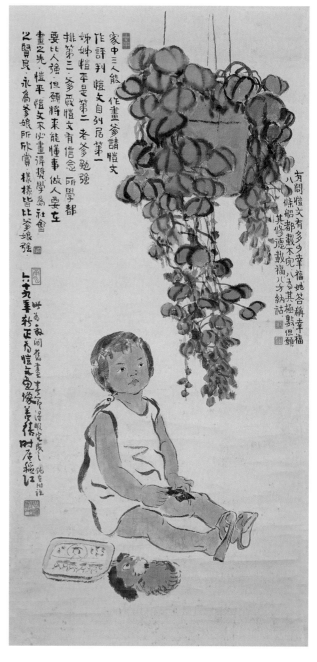

[左圖]
鄭善禧　愷文兩歲寫真
1978　彩墨　110×23cm

[中圖]
鄭善禧　愷平六歲寫真
1978　彩墨　110×23cm

[右圖]
鄭善禧　有信念的孩子
1980　彩墨　97×46cm

強。有一次讀小學一年級的大女兒愷平還大膽地取笑爸爸的字畫，她說：「爸爸的字是笨笨字，爸爸的畫是笨笨畫。」大人世界中的樸拙，在孩子眼中是「笨」，於是鄭善禧就毫不客氣地愈寫愈笨，愈畫愈笨。總是在家看爸爸作畫的愷平，有次瞧見爸爸又變把戲，畫出一隻全身烏

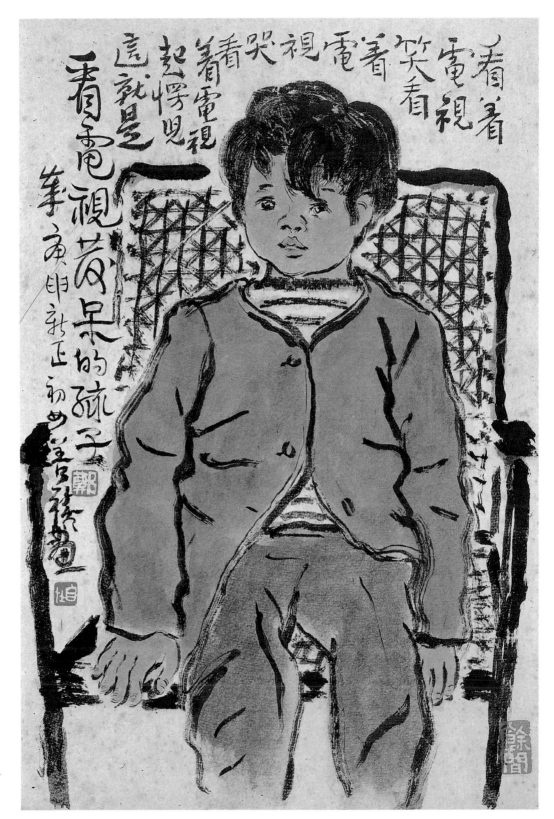

鄭善禧
電視呆的孩子
1980　彩墨
29×27cm

69

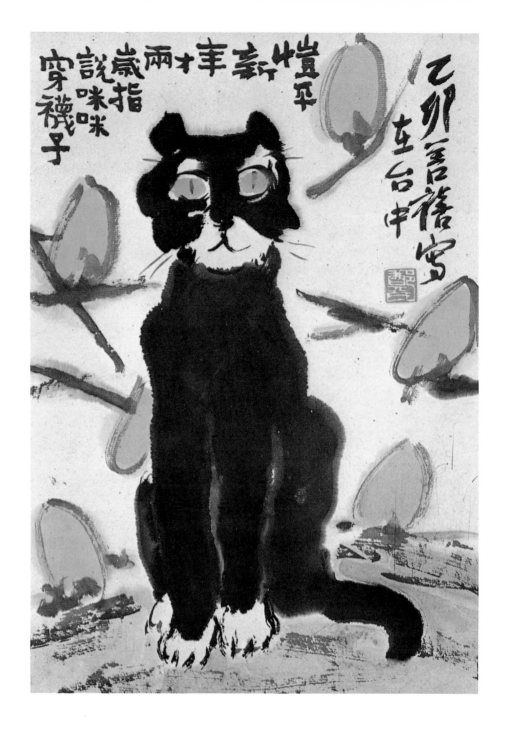

鄭善禧　咪咪穿襪子　1975
彩墨　38.5×27cm

漆發亮腳卻是白色的白腳黑貓，她笑稱「咪咪穿襪子」，於是鄭善禧當下順興提筆寫到：「愷平新年才兩歲，指說咪咪穿襪子」。〈咪咪穿襪子〉不但記錄了他們父女的親切互動，也把孩子率真的童心童語寫入畫中，可供日後咀嚼，也令觀者會心一笑。

「姊姊笑笑，妹妹睡覺，連推帶拉，走到學校，老師同學，大家看到，一齊大笑，妹妹醒來，莫明（名）其妙。」鄭善禧的〈姊妹上

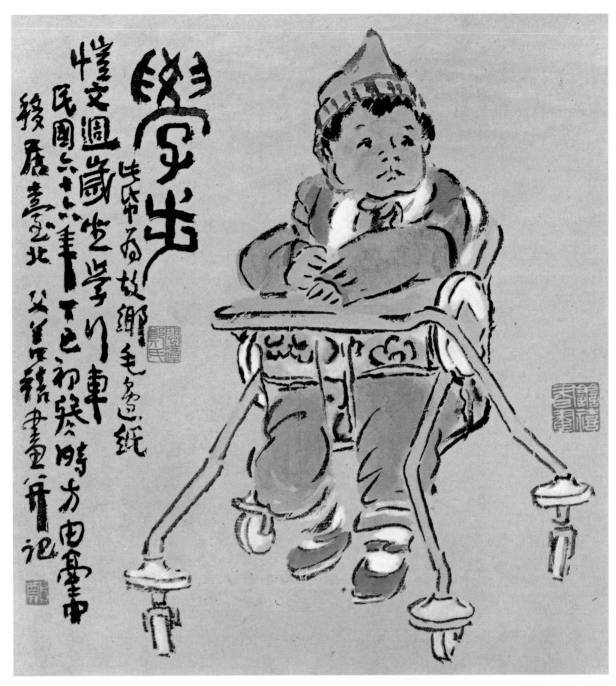

鄭善禧　學步　1977
彩墨　37×35cm

學圖〉（P. 72右圖）上方的詩堂居然有大小不一由大女兒題寫的毛筆字，下
方又有他以顏體大字書寫「鄭家姊妹」，又加上幾句勉勵話，畫中又
落款：「妹妹未足眠，姊姊趕時間，路上車輛多，紅燈莫向前。」為
人父母之擔心，不但掛在臉上，也全寫在紙上。這位勤於作畫的父親，
常說畫畫要畫得「如喪考妣，才能驚天動地」，如此專注作畫。就有一
次，他在臺北金山街的家發生大火，他太太深知丈夫只知痴痴作畫又視

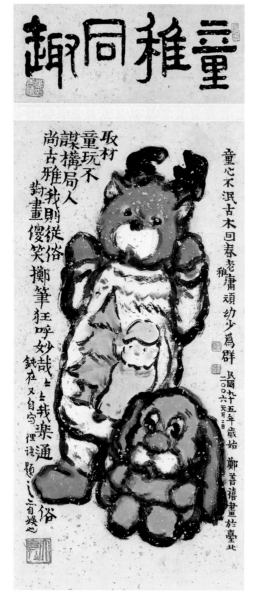

[左圖]
鄭善禧　童稚同趣　2006
彩墨　83.5×35cm

[右圖]
鄭善禧　姊妹上學圖　1981
彩墨　80×31cm

畫如命，生怕他只救畫，不知救孩子，急忙衝回家，看見他抱著寶貝女兒，在火場外圍觀看，才放下心中的石頭。鄭善禧隨手記錄一雙女兒由學步玩耍而上學的童年歲月，彌足珍貴，國內極少有畫家如他如此作畫，平易近人，也是一絕，如〈耶誕老公公〉、〈兩小無猜〉、〈童稚同趣〉、〈學步〉（P.71）、〈哆啦A夢築好夢〉（P.74）。當他玩具、布娃娃、不倒妹都畫得興趣盎然時，還有什麼不能畫！

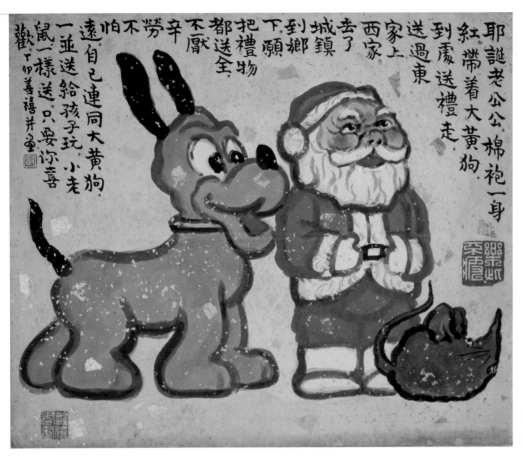

耶誕老公公　棉袍一身
紅帶著大黃狗
到處送禮走
送過東
家上
西家
去了
城鎮
到鄉
下願
把禮物
都送全
不厭
辛勞不
怕遠。自己連同大黃狗。
一並送給孩子玩。小老
鼠一樣送。只要你喜
歡。丁卯善禧並畫

鄭善禧　耶誕老公公
1987　彩墨
37.3×45cm

兩小無猜　純在天真

鄭善禧　兩小無猜
1990　彩墨
39.3×45cm

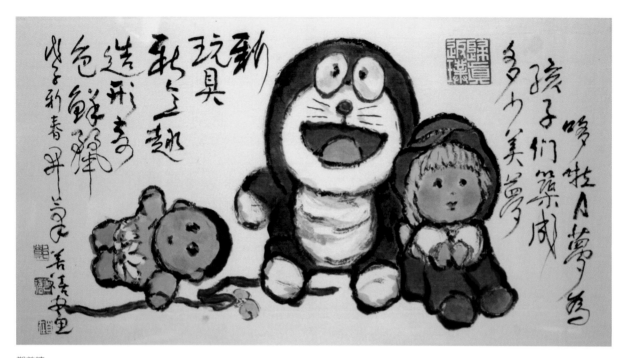

鄭善禧
哆啦A夢築好夢
2008　彩墨
34.5×65cm

民俗戲偶，碗筷杯盤，自畫像

　　70年代電視上播出的《雲州大儒俠》布袋戲，風靡全省，善於從民間藝術取材的鄭善禧，以民藝特有的樸拙天趣與艷麗色彩畫〈布袋戲〉。這組群像鄭善禧畫出表情誇張，衣飾依角色而變化，造形不一的布袋戲偶，布局高低排列，再加上工整如金農書法的題記，圖文並茂，不愧是丹青能手，又加題記高手。鄭善禧認為：「繪畫當不在只求肖似自然以望真，應置神韻趣味之是尚。」因而許多布袋戲偶的表情生動自然不乏味，鄭善禧早已融入似人非人的趣味韻態。

　　鄭善禧以齊白石為師法對象，希望將民間藝術的「俗」與古典藝術的「雅」相乘合一，使之雅中有俗、俗中有雅、雅俗一體，打破專擅高雅的文人畫與低賤俚俗的民間藝術彼此之間的侷限。

　　〈提線傀儡〉畫中的傀儡戲偶是鄭善禧寫生於歷史博物館的民俗文物展會場。此外逢年過節的獅陣與鞭炮齊舞，鄭善禧的〈弄獅〉(P.79左圖)

[右頁上圖]
鄭善禧作畫喜從民藝取材，
此為他與戲偶合影。

[右頁下圖]
鄭善禧　布袋戲　1979
彩墨　75×53cm

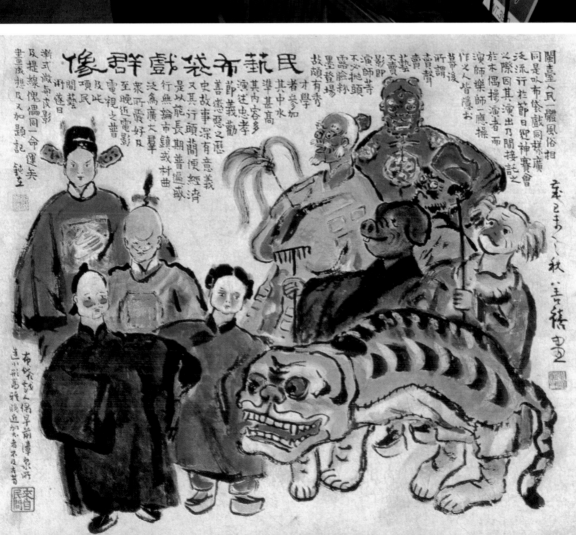

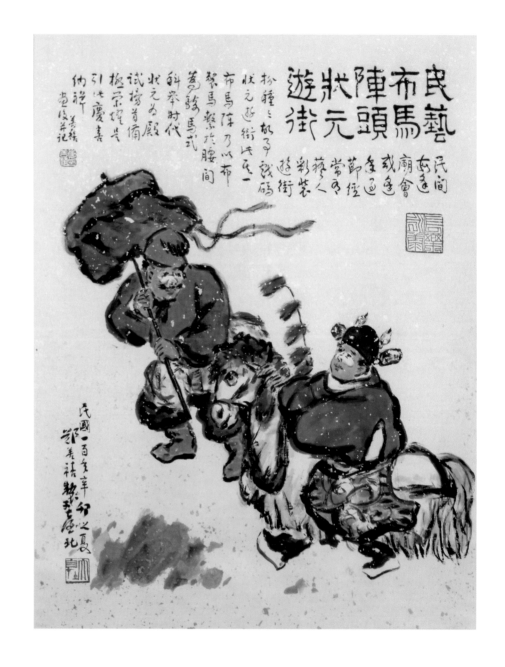

民間布馬，廟會或每逢節慶，常有藝人彩裝遊街。

布馬陣乃以布扮種之竹子或馬式，狀元遊街辟作一黠馬鞍於腰間，狀元殿試科舉時代，榜首殿科舉馬式，引沾慶喜之殿狀元遊街，極榮耀，納祥。

善後芋記

鄭善禧
民藝布馬陣頭狀元遊街
2011　彩墨
89.5×69.5cm

畫面滿版，色彩繽紛，又貼金箔，喜氣洋洋，熱鬧非凡。然而這類玩具畫或傀儡、布袋戲木偶畫，鄭善禧認為「時人鮮能欣賞」，而他卻「自以為有新趣」，樂而畫之。

　　鄭善禧也從街頭藝人及平劇上取材，如〈老背少〉、〈老少江湖〉（P. 78左圖）、〈鎖麟囊〉、〈丑與彩旦〉。而鄭善禧特別喜愛國劇中丑角人物，丑角通常是插科打諢，亦莊亦諧，俗稱三花臉，是一種程式化

鄭善禧　八丑踩蹻陣　1984
彩墨　75×53cm

的角色行當。這幅集蔣幹、劉利華、法聰、史文、牧童、劉媒婆、崇公道、唐成等醜而美的丑角於一圖的〈八丑踩蹻陣〉，畫中每位丑角從戲服、帽子、鞋子都各有扮裝，他畫出他們的眼、身、步極盡表演之能事的身段，尤其丑角喜怒哀樂的神情韻味的捕捉，十分傳神。這些戲曲人物的描繪，得力於他平日有機會時便去臺北的國軍文藝活動中心看戲，看生、旦、淨、丑的身段、表情、服裝，雖聽不懂臺詞，他依然看得津津有味，有次還看見張大千也赫然在座。

再如元宵佳節，鄭善禧便畫〈元宵燈節〉(P.79右圖)，彷彿自己又神遊到快樂提燈籠的孩童年代。鄭善禧從民間藝術中汲取靈感的人物畫，寫實與寫意兼融、會通，線條粗細並用，巧拙兼施，設色穠麗華彩，自成特色。

除了民俗戲偶與丑角扮裝，鄭善禧的審美觀一向不分高低，不論俗雅，家中隨處可見的杯、盤、碗筷，舊書、茶壺，他無一不可入畫，

鄭善禧　老少江湖　1978　彩墨　68×35cm

[右下圖]鄭善禧　金便當　1984　水墨　27×24cm
[右頁左圖]鄭善禧　弄獅　1985　彩墨　26.5×76cm
[右頁右圖]鄭善禧　元宵燈節　1985　彩墨　26.4×76cm

如〈雅懷新趣〉（P.80），重要的是，他賦予那些無生命的器物新的生機，讓它們也有話說。他畫一具電話與茶杯，卻題名〈長話短宜〉。甚至便當盒〈金便當〉他也可以歌頌一番。他的畫與題十分平易近人，也流露他性格的素樸性與親和力。任何題材在鄭善禧的手裡便成不俗，就像柴耙、畚箕、鋤頭、算盤等平常之物，在齊白石手中，已化腐朽為神奇，雅俗合一。

那幅〈四熊不同貌，形相皆巧妙〉，四隻不同造形的熊上下並列，大小不一，顏色各異，表情不同，書法款題：「熊、熊、熊，熊的造形真不窮，自然生態已多樣，況乎作家能變通，藝術能手善意造，總是不願太雷同，如今社會進步快，求變求新蔚成風。」好一個

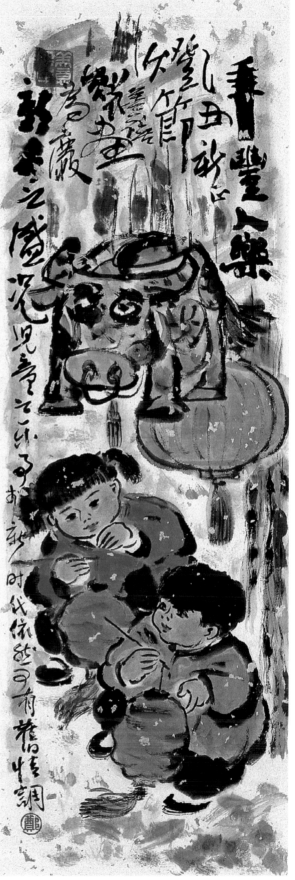

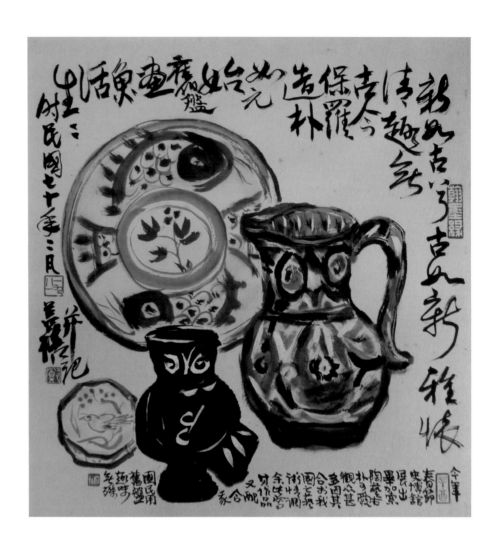

鄭善禧　雅懷新趣　1981
彩墨　45×45cm

　　藝術能手善意造，不斷求變求新，管它古或今，管它中或西，管它墨或彩，只要不雷同，就是藝術變通之道，鄭善禧道出他藝術創作的肺腑之言。

　　在人物畫上，〈新高士圖〉（P. 83右圖）是現代紳士，頭戴禮帽，著大衣配西裝褲，腳穿皮鞋，手握相機，帶手錶，端正英挺立於庭院。〈女畫家〉描繪在地上專心作畫的女畫家，新時代的男性與女性皆可以國畫塗寫，一如西畫的肖像畫，只是媒材與表現的形式不同。此外，原住民姑娘與拼板舟也成為入畫的好題材，如〈蘭嶼姑娘〉（P. 83左圖）。

　　較為特殊的是一幅〈白石老人風彩〉（P. 84），白石老人是鄭善禧最敬仰的大畫家，正巧在師大課堂上與同學論畫時，他順興依畫冊上的白

石老人影像所畫的寫意肖像畫。三年後適巧齊白石七子齊良末於臺開畫展，白石老人的長女齊良憐與女婿易恕孜，觀賞此畫，都覺得肖似，欣喜地於畫上簽名蓋章。加上沈耀初題寫的「白石老人風采」之大字，剛毅雄渾，益增畫面風采。

另一幅〈于右任先生〉(P. 85)，亦以照片為參考，以線條勾勒輪廓並略施淡彩，繪寫于右任這位黨國元老，草書大家，晚年髮美鬚長的智慧容顏，並請劉延濤題款，相得益彰。鄭善禧以照片入畫的寫意肖像畫，不僅表現他的寫實功夫，也呈現他的筆墨功力，以樸拙的筆意，彰顯兩位書畫大家的風範。而畫照片會不會被照片騙？鄭善禧以為：「可以利用照片，不要被照片利用。」他的畫已把照片「化」掉了。

鄭善禧既畫他心儀的大書畫家，也不忘畫自己，比起張大千的上百幅自畫像，他是小巫見大巫，然而他仍是國畫界少見會畫「自畫像」的畫家，五十三歲、五十五歲、六十三歲、六十七歲、七十歲、七十六歲各有自畫像，奇怪的是他卻一次次把自己畫得比實際的年齡老，或許老是心境的成熟。

這幾幅寫意的自畫像，既寫其形又得其神，尤其六十三歲的〈自畫像〉(P. 86)用筆蒼勁，有種拙重、枯澀感，鄭善禧目光朝下，雙唇緊抿，似在沉思，直把自己的性格貼切地寫真而出。「我素來孤獨相。」藝術千秋，須要孤獨面對，埋首藝術，無暇梳理的鄭善禧一如畫上的題字，竟不知他所畫的「此老是何人」。

而七十歲的〈自畫像〉(P. 87)線條婉曲有致，收放自如，眼鏡下滑，露出雙眼直視，炯炯有神，頗有老頑童的鮮活、靈巧，打破五十五

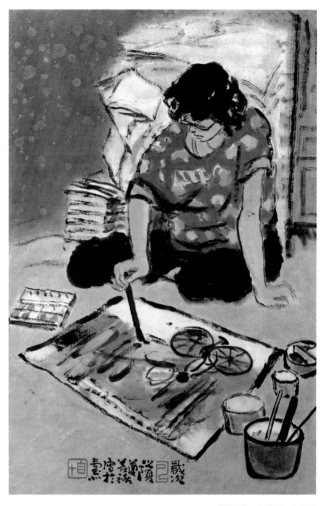

鄭善禧　女畫家　1989
彩墨　68.5×45cm

鄭善禧（後）與余承堯（左）、
沈耀初同為閩南書畫家

歲、六十三歲的自畫像一副恬淡自得模樣，鄭善禧說：「代代有頑童，
頑童代代在。」他俏皮地在畫上題寫「蒼鬚光頭便是我，何須照鏡寫真
容。」他審之又審，視之又視，又題「十年之後看此像將比現在更相
像。」

　　原來他也發現他把自己畫得老十歲。齊白石所謂「作畫妙在似與不
似之間，太似為媚俗，不似為欺世」。鄭善禧把七十歲的自己畫成八十
歲的老樣，究竟是太似或不似呢？是媚俗或欺世呢？

　　這張鄭善禧信筆塗抹，有著漫畫般趣味的自畫像，雖把自己畫得垂
垂老矣如暮年耆老，其實他筋骨靈動，一人居住農舍，自己揀柴燒火，
甚至爬樹採瓜，髮稀鬍長的他，可是老而不老。他說：「七十歲之後，
每過一年都是揀到的，都是多活的。」如今八十一歲的他，再看七十歲
的自畫像，不但更像自己，人畫俱老，更重要的是又多活了十一年，平
安無恙，可喜可賀。

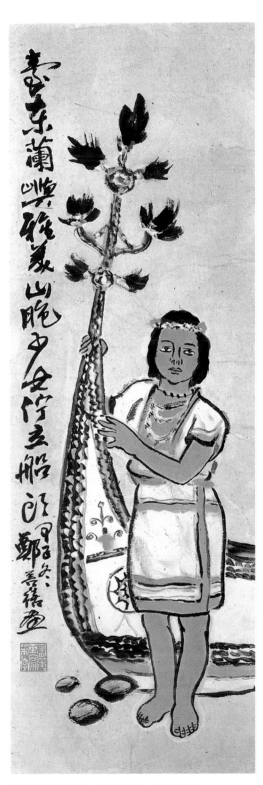

雅士行誼古今通古今服式不相同右手眼鏡左像機高逸靈慧學養隆
余戲拳前為友人速寫存之篋中偶於翻出望之信然雅人高士也即興摸擬寫以造
此圖又綴俚句於上名之為新高士圖顧而樂之 時 南畫 七十年新春 善禧

鄭善禧　蘭嶼姑娘　1984　彩墨　76.5×26.5cm

鄭善禧　新高士圖　1981　彩墨　91×45cm

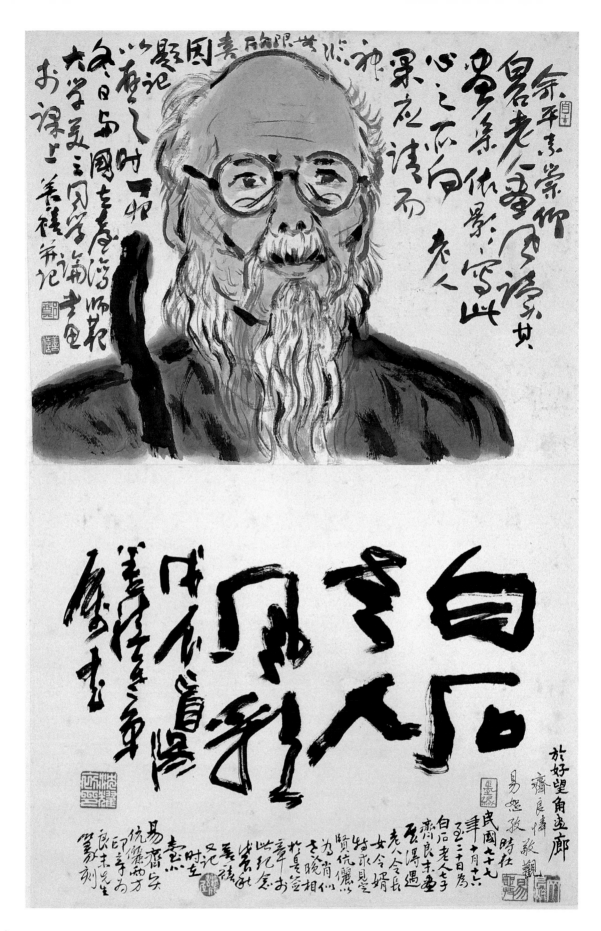

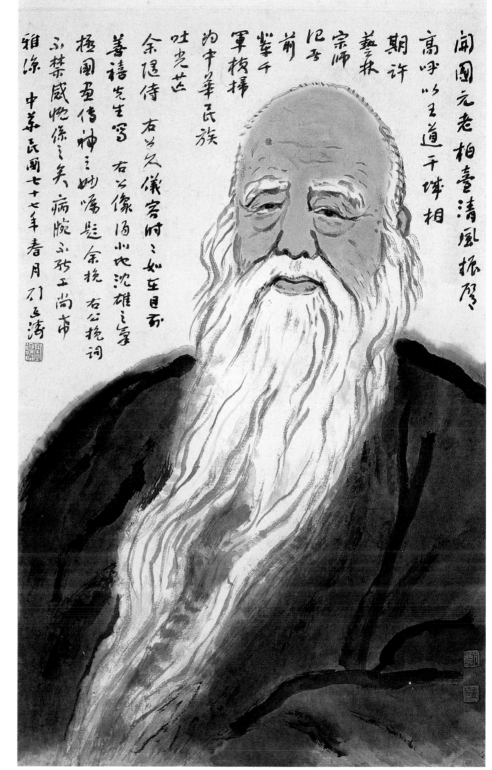

闹国元老 柏臺清風振廳
高呼以王道于埤相
期許
藝林
宗师
前鋒于
軍枚掃
的中華民族
吐芒芒
余隐侍 右為久儀客时之如左且為
善禧先生寫 右公像伺小地沈雄之望
極圓画傳神之妙嗚髭余挽 右公挽词
不禁感慨係之矣 病腕不孙工尚市
雅涂 中莱民國七十七年春月 刘延涛

[左頁圖]
鄭善禧
白石老人風彩
1987　彩墨
70×45cm

[右頁圖]
鄭善禧
于右任先生
1988　彩墨
84×44.5cm

【鄭善禧自畫像】

1985年，鄭善禧53歲時所作的自畫像。

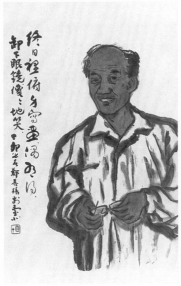
1987年，鄭善禧55歲所作的自畫像。

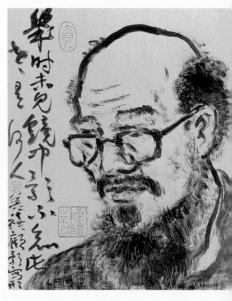
1995年，鄭善禧63歲在彩瓷上所作的自畫像。

飛機、丁字褲照樣入畫

　　1977年移居臺北的鄭善禧，正值鄉土文學論戰，他仍繼續畫他所見的鄉土，一種有著地域性色彩的山水畫，不同的是他的山水畫版圖變得更大、更長，往往出現大橫披、大立軸，彷彿要把臺灣的鄉土一口吸盡，一眼看遍，化為筆底山水，拓展臺灣的鄉土寫實繪畫系譜。

　　在一片萬里晴空、千波萬頃、空靜無染的青山中，忽然出現一架飛機，劃破了鄉村的寧靜。鄭善禧把他所搭乘的飛機，欣然畫入〈蘭嶼之旅〉(P. 88-89上圖)，飛機成為國畫的新點景，在鄭善禧的畫中沒有不能入畫的題材，只是飛機與山水畫是否能和諧地共處於同一個畫面中，正如原始與文明是否衝突？在鄭善禧的筆墨中已化不可能為可能了。他覺得國畫應該表達時代的情感，汽車、輪船、火車、飛機等都可以入畫。妙

2008年，鄭善禧76歲時為自己的作品展所作的自畫像。

[左圖] 1999年，鄭善禧67歲所作的彩墨自畫像。
[中圖] 2002年，鄭善禧70歲所作的水墨自畫像。

　　的是，有人看見國畫中畫著飛機竟說：「有飛機的我不買！」

　　既然飛機可入畫，只穿丁字褲的達悟族人更可入畫，〈今之桃源〉（P. 88-89下圖）鄭善禧如史詩般地歌頌原住民種芋頭，捕飛魚，住干欄式傳統建築，看海，聊天的悠閒生活，一一舖陳而出，又有一長串的題詞，讚美蘭嶼地形百變千奇，形具萬象，民風古樸，有如今之桃花源。他不但把達悟族人與自然合一，怡然自得的生活，勾繪得栩栩如生，有著故實風土畫的趣味，又以粗放的筆觸遊走全畫，益增藝術性，他以寫意的筆法含藏記實的風土意義。同時也表露他對達悟族人樂天知命的生活態度的禮讚，如他的題款：「人視之為落後原始，我見之美其純樸自然。」

　　〈東清觀日〉（P. 91）描寫蘭嶼人捕魚推舟與大海的親密關係，大自然的神聖素樸與拼板舟雕刻的人文風采，狂野與美麗合而為一。由三張

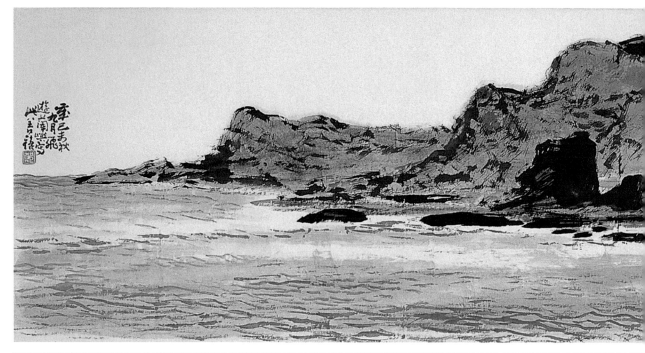

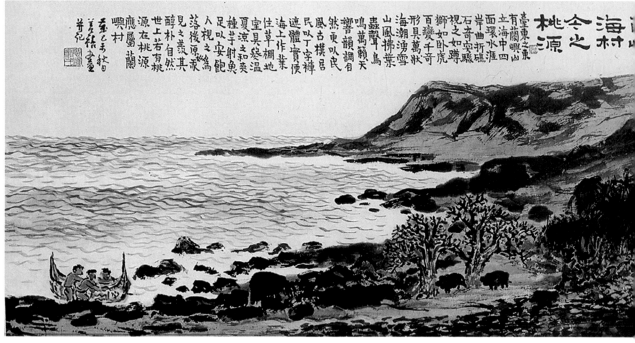

　　鄭善禧所畫的蘭嶼風光，可以想見他天性中原始、樸實、純真的一面，他並不羨慕文明國家富裕的生活品味，反而喜歡原始、自然、自在的生活韻味。創作本身正是藝術家生命的一種呈現，而藝術的可貴就在於「喚醒」，召喚被文明所遮蔽的現代人，回歸內在本性的原始、素樸。

　　善於營造景致，舖陳畫面趣味，在人與景之間搭起溝通橋樑的鄭善禧，畫〈宜蘭五峰旗瀑布〉（P. 90左圖）或〈武陵勝境〉（P. 90右圖），把小

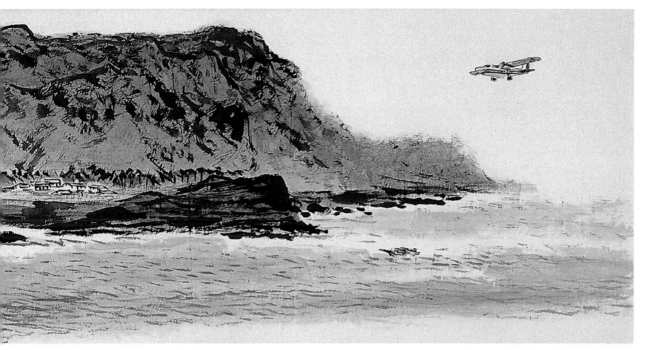

[上圖]
鄭善禧　蘭嶼之旅　1979
彩墨　45×180cm

[下圖]
鄭善禧　今之桃源　1979
彩墨　45×180cm

橋、涼亭、遊人、山路、瀑布隨著近景、中景、遠景，層層舖開、推遠，經營可遊、可觀、可聽的山水情境。現實風景只是他的參考基點，那人間情趣的生動展現，那大自然的壯觀奇偉，那不成章法的筆法，才是他藝術創作的重頭戲。

〈宜蘭五峰旗瀑布〉鄭善禧以粗頭亂服的線條塗寫層層山峰，青山翠谷中忽有飛瀑由峽谷奔瀉而下，又穿出岩壁，造成三折瀑布奇景。如

[左圖]
鄭善禧
宜蘭五峰旗瀑布
1979 彩墨
180×45cm

[右圖]
鄭善禧
武陵勝境
1979 彩墨
219×70cm

鄭善禧　東清觀日　1979
彩墨　45×83cm

此天然奇境，他不是以傳統的赭石染山、花青染樹，而是以綠色的深淺層次染山、石、樹木統攝全局，強烈地凸顯這片鄉土終年常綠的生態景觀。〈武陵勝境〉以桃山瀑布為主角，在渾圓黃綠細點堆疊成的山峰簇擁中，凸顯山高水長的潤澤感。

　　臺灣是海洋性文明的海島，由福建來臺的鄭善禧，對江、對海更感親近。他以鳥瞰式的布局綜覽澎湖島上的漁村。青山縣亙島中，似龍盤踞，由下而上樹木、澎湖房屋、廟宇、漁船、海港碼頭、道路，一一羅列的〈海島漁村〉（P.92左圖），有著戲劇性般的轉折布局，構圖奇變，又打破國畫的成法，把所謂的「唐重丹青，元人水墨淋漓」的二分法，合而為一，成為既有丹青又有水墨的「濃墨重彩」，配上蒼莽的筆觸，更貼切地表現臺灣的青蔥翠綠與鄉土厚實，雖是造境之作，卻又畫出澎湖的漁村味道。

　　這幾張大橫、大直的長卷或立軸山水畫，格局恢弘，是鄭善禧在寫生的基礎上再發揮而成，他認為「寫生是一本萬變」且「造境不離

[左圖]

鄭善禧　海島漁村　1980　彩墨　181×69cm

[右圖]

鄭善禧　車位已滿　1988　彩墨　70×44cm

[右頁左圖]

鄭善禧　巷口　1981　彩墨　120.5×30cm

[右頁右圖]

鄭善禧　候公車　1984　彩墨　120×20cm

自然」。他説：「畫畫要經過大腦思考，我是想過再畫，寫生要思考，不然畫得如照片。要思考『美在哪裡？』『情趣在哪裡？』『趣味在哪裡？』」以美、以情趣為繪畫上審美的必要條件，不只在表現奇山勝水的「景」，更在營造氛圍、場域的「境」，景與境交融為一，是畫家的生命感受融入景中，創造情境。「我作畫是有感而發，不是無病呻吟。」鄭善禧的畫借景寫意，卻仍見真山真水的形質之美與胸中塊壘的抒發。

居住在臺北大都會，觸目所見仍是人滿、車滿為患，即使是公園也不例外，何況是都市叢林中的小巷口，鄭善禧的〈巷口〉、〈柵欄窄門公園口〉（P. 94）、〈車位已滿〉、〈候公車〉，直抒他定居都會的心境。此外〈高樓與平房〉（P. 95），畫出困居都市高樓中舊式日本宿舍的命運。他的水墨已打破煙雲供養的文人畫古典樣式的侷限，在表現形式或內容上，傳達了社會變遷的時代感，他一方面對舊社會投以深情回眸，一方面又對臺灣轉型為都市化、現代

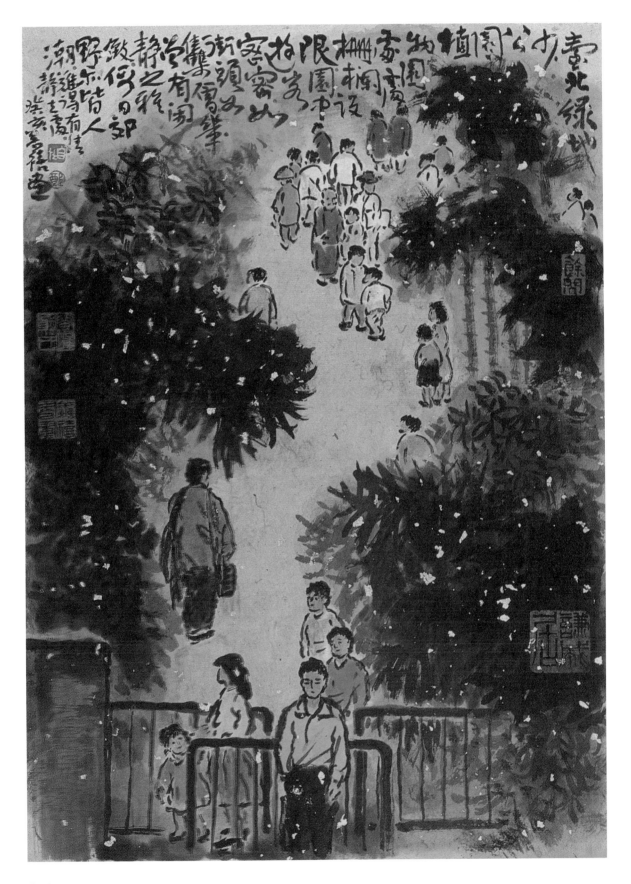

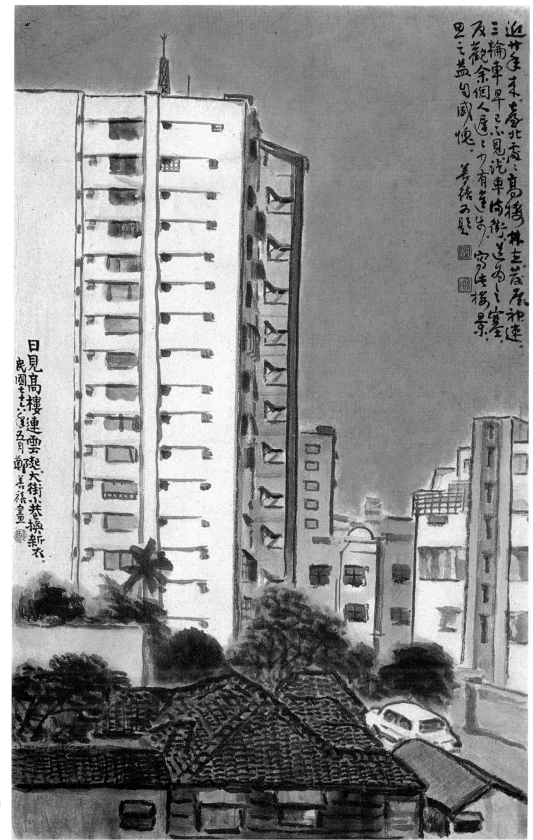

近廿年來臺北市，高樓林立，往往原地速
三輪車早已不見，汽車衝街道，每多壅塞，
反觀余個人居之力有進步，宛如橫景。
里之益有感憶。　善禧寫景。

日見高樓連雲陞大街小巷換新衣。
民國七十六年之夏五月鄭善禧畫

[右圖]
鄭善禧
高樓與平房
1987　彩墨
69×45cm

[左頁圖]
鄭善禧
柵欄窄門公園口
1983　彩墨
53×38cm

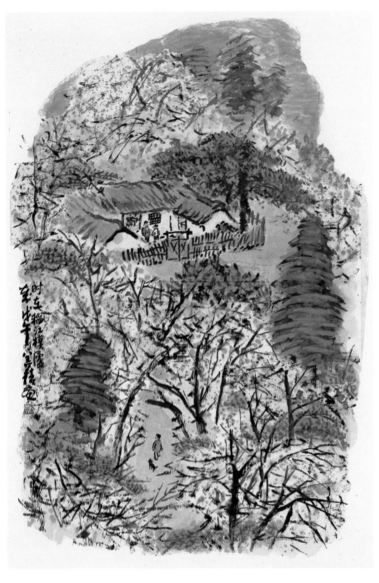

鄭善禧　草堂春滿　1978
彩墨　69×45cm

化、資本主義化的社會，有所不安。

　　雖然居住在臺北大都會，鄭善禧除了遊覽名山勝景外，尋常鄉野所見的樸實景致更深得他心，在他筆下顯得更親切、自然而平實。例如鄉下人家的滿園桃樹與綠樹，三合院的茅屋，屋後有青山，好一幅〈草堂春滿〉，田園山居生活，深深令他嚮往。紅綠的對比，造形的有機，線條的放逸，著實散發著鄉野的「野」趣。

　　一片濃綠的樹林，以綠意盎然包圍整個山莊，紅瓦白粉牆的三合院家屋，前有寬潤的門埕，是大人悠閒踱步、小孩遊戲、雞鴨遊走的空間，一片祥和，恬適自如的〈翠林山莊〉與〈水塘邊牛鴨農家〉兩畫具有異曲同工之妙，都是野趣橫生，而後者在造景上更細膩，以稚樸的筆法鋪陳前景的菜園、中景的樹林與水牛，洋溢著天真的拙趣。

　　馬祖南竿獨特的石頭屋，黑瓦白牆，由低而高，層層疊疊，依山而築，間有三三兩兩的漁船停靠岸邊。〈漁村石屋〉(P. 98)全畫以斑駁的筆觸畫出密密麻麻的石頭屋，是屢經風霜、歲月侵蝕的痕跡，把馬祖南竿的鄉土地域性表露無遺。

　　70年代以彩筆畫出我鄉我土的鄭善禧，80年代以後出國旅遊，又將如何畫他鄉異土呢？

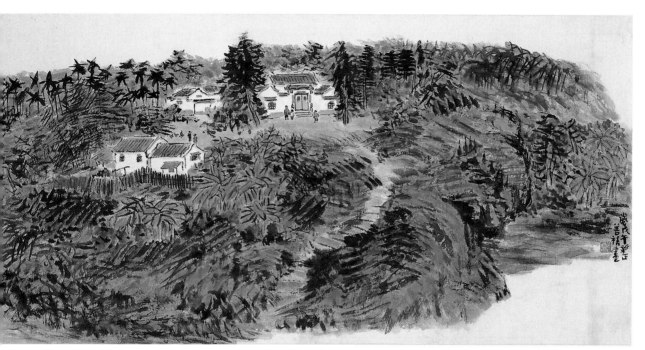

[上圖] 鄭善禧　翠林山莊　1978　彩墨　45×69cm
[下圖] 鄭善禧　水塘邊牛鴨農家　1979　彩墨　60×180cm

鄭善禧　漁村石屋　1981
彩墨　69×90.5cm

▮ 異國行腳，由寫生到造境

　　80年代之後臺灣富裕多元，資訊工業蓬勃發展，經濟快速成長，出國旅遊風氣盛行，鄭善禧五十歲以後的壯遊，包括印度、尼泊爾，中國的新疆、敦煌、長江三峽，北美的阿拉斯加，歐洲的巴黎、倫敦，亞洲的沙烏地阿拉伯、蘇俄及東歐國家，他飛越千山萬水，旅遊、寫生，擴大文化藝術視野，除了鍛鍊手上的功夫，更是拓展眼中的見識，涵養心中的學養。

　　豐富的行腳經驗，讓鄭善禧在感官及心靈上不斷受到激盪，他的

創作也由對景寫生到運思造境，由忠於自然到妙造自然。印度、尼泊爾的神祕古文明，吸引著追求靈性之美的世界各地觀光客前往朝聖。阿占塔是印度古代佛教窟寺，既有豐富的石雕又有可觀的壁畫，是1、2世紀所開鑿。鄭善禧心有所感，現場以全景式的構圖速寫，歸來後再補以色彩潤飾，完成後的〈阿占塔石窟〉充滿滄桑的盎然古意，散發神祕的味道，是他作品中較特殊的風貌。

坐船遊恆河掬起一把恆河水，鄭善禧最大的感悟是「萬善同流恆河水」。在〈恆河頌〉(P. 101)中，前景水面上只露出一截牛背與頭的浮屍，吸引禿鷹與鴉群前來爭食，遊船穿梭，岸邊城堡林立，浩瀚的恆河，永遠清澈如洗。鄭善禧把密集的建築與船隻退至後面，鬆緊之間，更凸顯恆河的空濶包容所孕育的大河文明，而前景禿鷹低頭啃食，群鴉盤旋爭食，戲劇性的張力是全畫的畫眼。題款洋洋灑灑，益增畫面的補白效果。

鄭善禧遊印度寫生一個多月，在人物畫上一組「印度、尼泊爾人物組像」(P. 100、102)把印度、尼泊爾街頭所見的市井小民生活百態，紛紛勾描入畫。有頸上盤蛇向人兜售拍照的印度老人，有耍猴玩鼠的藝人，有落魄的乞丐，有吹笛弄蛇的高手，有幫人剃頭的髮師，也有以古老的天平做生意的商人，甚至有印度女人披著紗美麗神祕的身影。

在印度，這個文明古國的一景一物，尤其是雜耍賣藝的小民，最令鄭善禧驚艷。他筆一落紙，既要狀物傳神，又要書寫表意，還要凸顯個人風格，殊為不易。他以頓挫有致，流暢的線條勾描形象，再略施淡

鄭善禧　阿占塔石窟　1983
彩墨　35×137cm

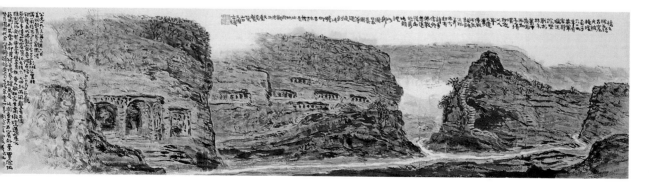

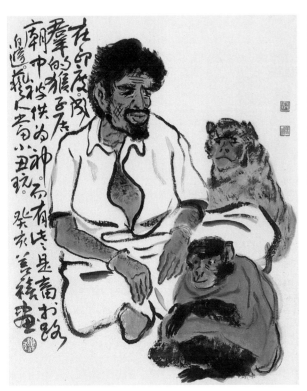

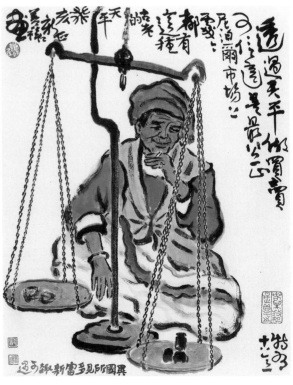

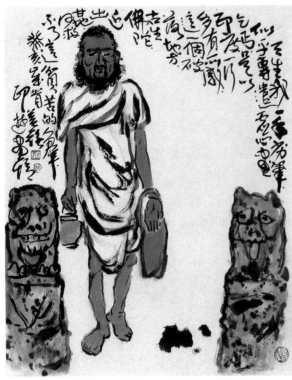

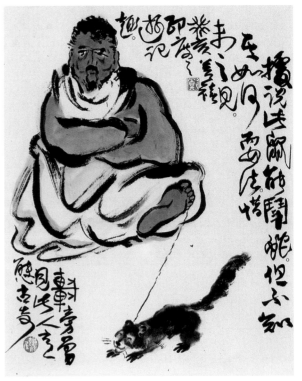

鄭善禧　印度、尼泊爾人物組像　1983　彩墨　44.5×35.5cm　臺北市立美術館藏

[右頁圖] 鄭善禧　恆河頌　1983　彩墨　75×53cm

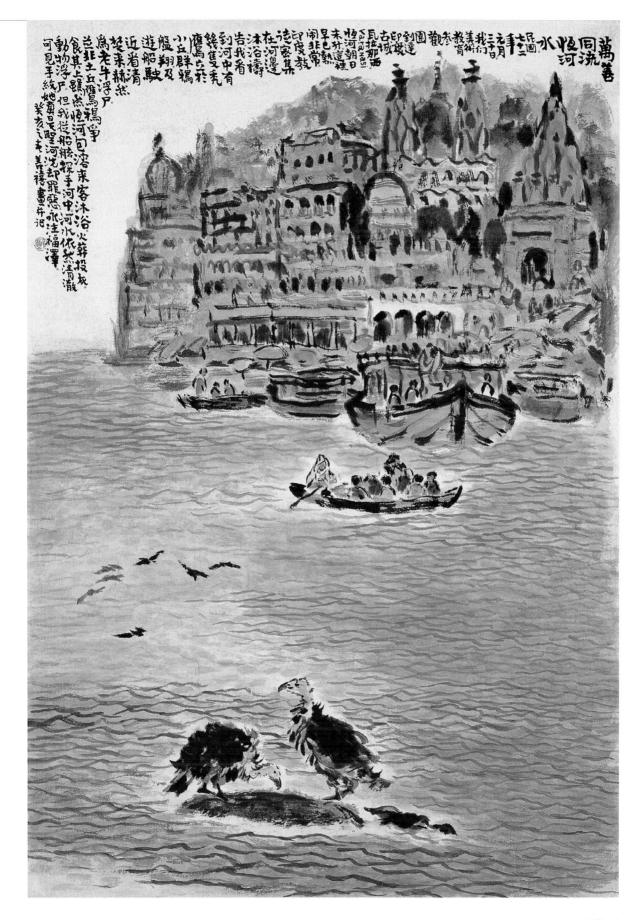

萬善同流 恆河水

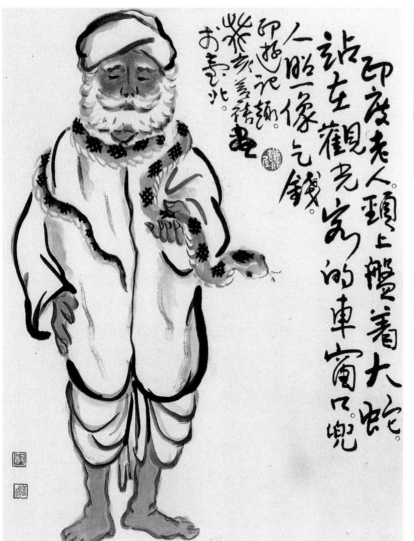

鄭善禧　印度、尼泊爾人物像
1983　彩墨　44.5×35.5cm
臺北市立美術館藏

彩，表現人物的神情、性格，使每個人的身分、職業不同的境遇，甚至
族群的屬性、民族的色彩，都在墨趣與神態捕捉上，讓人有身歷其境的
感覺。

　　鄭善禧這組具有異國風味與民族色彩的組畫，為臺北市立美術館
收藏。昔日當他仍唸師大時，林玉山老師便曾告訴他：「我的山水畫點
景，尤其是時裝人物，別人不能畫，這是我的專利。」看來林玉山的專
利已後繼有人。

　　1985年鄭善禧遊歐洲，歐洲廣大的麥田一望無際，〈南歐麥田〉一片金黃色的法國麥田，閃亮、鮮明得令人由衷贊歎，他以輕盈的筆觸畫出幾張歐遊之旅，如〈南歐田野〉、〈南歐村道中的行道樹〉、〈歐洲小鎮〉、〈萊茵河畔〉，都是左右狹長延伸的構圖，象徵天地廣袤無邊，是他浮光掠影式的行腳印象紀錄。筆觸的輕盈或厚拙正是鄭善禧以線條傳心，也是他情感之所繫，畢竟斯土與異國風光，猶如歸人與過客，筆墨情深處，心境迴然不同。

V· 老而不老，連連出招

中國人寫字作畫都是同樣使用毛筆，所以國人認為字畫同源，尤其是中國繪畫演進到文人畫，已然在一片國畫上鎔鑄了文學、書法、繪畫、篆刻於一體，這也真是國人藝術上極高的發揮，畫家大概都兼具書家的才能，畫家本來就是有藝術造形結構的工夫，因之畫家在書法上多有其獨特的創體。

——摘自鄭善禧〈珍貴的華文〉，《鄭善禧書法展》，2012。

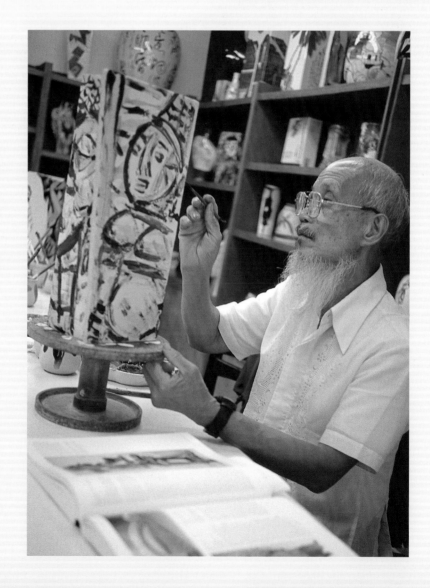

[右圖]
鄭善禧在瓷揚窯繪製彩瓷
2002（鄭芳和攝）

[右頁圖]
鄭善禧 翠巒山居 1995
彩墨 71×45.5cm

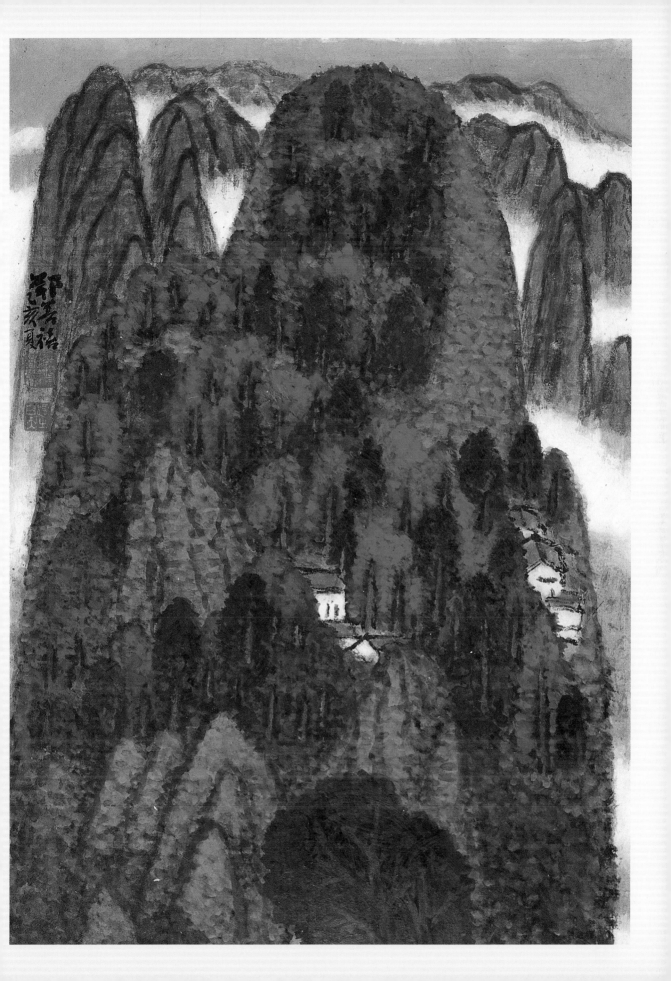

畫瓷，不務正業成正業

　　80年代鄭善禧在教學、繪畫創作之外，另一個令他獻情相繫，魂牽夢縈的是他戀上了「畫瓷」，從此相親相隨。每每他師大的課一教完，他優先付諸行動的是拋開一切，從臺北包計程車趕到土城的瓷揚窯，他那股熱勁如瘋似魔，就像窯裡的熊熊烈火，再度燃起他的藝術青春之火。

　　原來鄭善禧手裡捏的那把瓷土，就像他故鄉九龍江的泥土，他從小就玩土塑像，那種溫暖的手感又回來了。

　　「小時候我家收藏很多瓷器，過年時把水仙花插在瓷器上很好看，很好玩。」「又有排滿橘子的大盤，神桌上裝供品的碗碟」鄭善禧更記得家中還有兩支兩尺多高的大花瓶，一個是藍地紅鯉魚，一個是青地白

梅花，瓶中插著紙牡丹，長年陳設在神龕兩旁。難怪鄭善禧與瓷土一拍即合，再見更鍾情，甚至熱情如焚。他與陶瓷情投意合，最重要的因素竟是個性相合，「陶瓷土溫厚，與我的個性敦樸淳厚有關，我對陶瓷有偏好」。從1982年開始，因著畫家陳景容的引薦，從此「畫瓷」走入鄭善禧的創作生命中。

畫瓷是畫家難馴的情人，它不同於平面繪畫，它是立體的三度空間胚體，釉料塗繪的濃淡深淺，器形空間構圖的整體性布局或色彩搭配的和諧，或表現方法的變化多端，以及窯燒的不可預知性，在在考驗著畫家的應變之道與審美思維。

自言來自民間的鄭善禧，有著匠人般的手藝及文化涵養，陶瓷這種既有實用性又有觀賞性的民間工藝美術正好投其所好。而且畫瓷還可以在上面層層疊色，若真不滿意還可以刮掉重畫，甚至燒出來後色彩不搭調還可以補彩重燒。一旦窯變燒得面目全非，釉彩交融，也別有一番風味。畫瓷的可玩性、可塑性、可變性、不可控判性極高，童心未泯的鄭善禧正衝勁十足沉醉在可削、可刮、可刻、可剔、可繪的陶瓷中，玩得

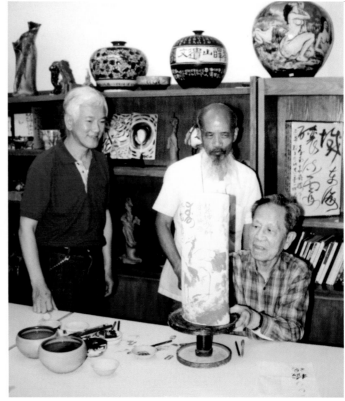

樂不可支。

深諳美術史的鄭善禧，知道歷史上的大畫家莫不創作陶瓷畫，於是他每星期至少畫個一、二天，在器形、彩畫、胎釉上，大膽實驗。無論是圓盤、圓瓶、圓罐、圓碗或方瓶或各種造形的器皿，他都一一入畫，在造形、色彩與構圖上，經營、設計一番。

鄭善禧的彩瓷約分為六大類：國畫風韻、民窯質樸、書法豪翰、域外拾趣、早期之作、舊器新彩等。在器形、彩畫、胎釉的表現上，以儒家的入世思想，重美術更兼實用為主。奇怪的是鄭善禧的國畫獨樹一格，原創性較多；而彩瓷卻可以兼蓄最傳統的古典與最前衛的現代，像是後現代藝術的拼貼組合，雜揉中西名畫或原始藝術或民俗畫，不刻意形塑風格，一如他說的：「我是沒有風格的風格。」

鄭善禧畫瓷竟也像民間畫師作畫，有手稿可供參考，他說：「一個師父三擔稿，我的師父好幾布袋。」的確，西洋名畫家畢卡索、馬諦斯、米羅、夏卡爾、羅蘭珊（Marie Laurencin）等，或日本的棟方志功、齊白石、八大山人、金農、吳昌碩、王震等中國畫家，甚至漢代的石刻

畫像、漆器彩繪、磁州窯圖繪或民間剪紙，印地安、非
洲及臺灣原住民的圖騰或雜誌上的照片，只要他看對
眼，轉眼間由平面轉為立體，臨摹、上色又題款，經
他的筆法改造已是一變，再加上窯燒又是一變，變之
又變，以變治不變。他的彩瓷有的是畫羅蘭珊的裸女
畫，他再添加衣服，由脫衣到穿衣，已改變造形。
有的是臨刻畢卡索的銅版畫，又加上漢代《光和七年
洗》及《萬歲宮高鐙》等兩則漢隸銘文，一東一西，
中西合璧如〈臨畢卡索銅版畫刻瓶〉(P. 111右上圖)。有的
是雜誌上的辣妹照片，燒出來後，再補增亮麗的色彩，
有的是刻製臨摹金農的書法，有的是畫非洲雕刻，有的是臨
摹東漢彩繪故實畫等，不一而足。此外書法也是他發揮的長才，

鄭善禧
阿拉伯文章魚盤　1984
直徑40.5cm

從古代碑帖到現代名家作品，都是他師法的對象，如毛公鼎、《爨寶子碑》、《史晨碑》、《開通褒斜道碑》、《好大王碑》、《衡方碑》等及懷素、金農、齊白石、八大山人與當今名家書法，他都鍥而不捨地臨仿。

　　通常鄭善禧先依圖片白描臨摹一次，由平面圖片轉為立體，再上釉彩或添加需要的背景或亂筆再刷、抹、刮，與原圖已大異其趣而自成己意。畫得津津有味的鄭善禧是以學習的態度畫瓷，他幽默自己：「抄者有其圖，耕者有其田。」又說：「抄得像有功力，抄不像有創意，都是贏家。」這位贏家就不避諱地大抄特抄，甚至抄得比原作還好，終於也圓融無礙地抄出自己的名堂，卻又說：「我是不成名堂的名堂。」他在一件〈臨畢卡索銅版畫刻瓶〉上自署邊款：「鄭善禧自審所為者，新舊交匯中西混雜，察我之作品，確是沒有風格的風格，若無家可歸也。」他不是無家可歸，他的彩瓷正是符合古為今用，中西雜揉，挪用組合的後現代風格的最佳詮釋。他畫的〈阿拉伯文章魚盤〉，盤中的八爪章魚出自希臘古瓶，阿拉伯文抄自阿拉伯古甕，兩者融合，自成新趣。〈飛鷹彩盤〉

鄭善禧　排灣鹿紋盤（正面）
1984　直徑38.5cm

鄭善禧　排灣鹿紋盤（反面）
1984　直徑38.5cm

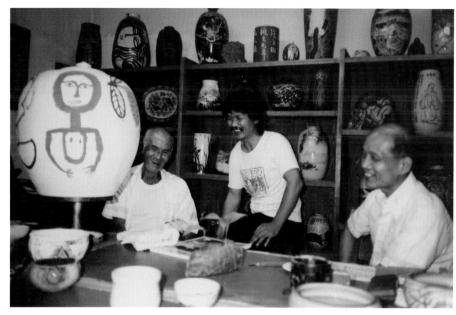

以印地安圖案為參考，改以寫意畫再賦彩，另有採擷馬雅圖騰刻製而成的〈馬雅圖騰刻壺〉。

　　只因那興起於70年代末的後現代主義，喜歡打破規範和疆界，將不同的時空和文化的元素相互組合。從歷史的風格中自由模倣，又兼容並

鄭善禧　仿鬥彩盤
2003　彩瓷　25×25cm

鄭善禧　印第安石刻紋壺
1985　陶瓷　24.5×24cm

111

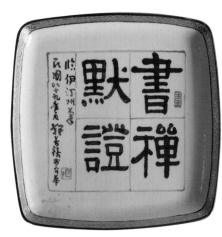

[左圖]
鄭善禧　魚　八角磁盤
35.8×35 cm

[右圖]
鄭善禧　書禪默證　2000
磁盤　34.5×34 cm

蓄，打破傳統的理性美學。老不厭於新學的鄭善禧，自80年代開始創作的彩瓷正迎上了後現代風潮，他那一面臨仿畢卡索，一面又臨仿非洲雕刻，再結合中國書法題款，自由交揉，無中心主體的創作，正符合後現代主義風潮。

[下二圖]
鄭善禧
荷禽彩釉雕塑方瓶（正、側面）
1998　陶瓷
20×19×16cm

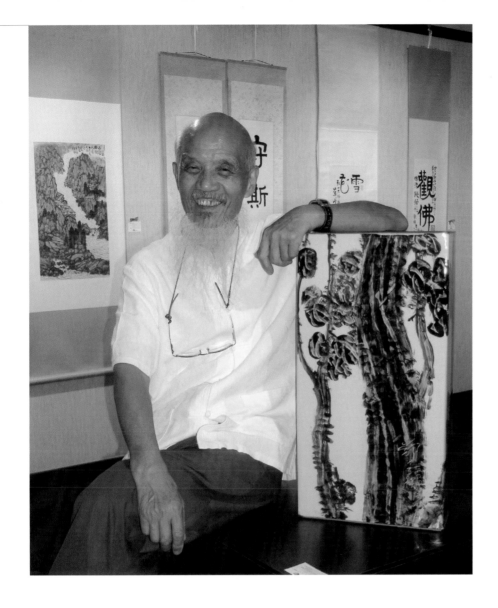

鄭善禧與他所繪的彩瓷

　　鄭善禧的彩瓷創作，不像他創作現代水墨時那般以深邃的理性擘畫，架構性十足，他反而是淡出意識，以一種開放性隨興地交雜揉和，多元文化並陳，玩出多元化的彩瓷。

　　有一次鄭善禧又包計程車到瓷揚窯，快到時他隨口告訴司機：「你看，那個人在門口畫水缸，那是師傅，我是小工，幫忙修修邊，今天又是月底，我怕沒來做工，老闆以為我下個月不來了，就沒工可做，所以我一定要來。」他說得泰然自若，聽得司機竟十分同情地安慰他說：「老人工，朦動，朦動，不壞。」（臺語，意指「老人工可以做就加減做一點，也不壞」）鄭善禧一位大學教授竟騙過司機，被當成老人畫工，而他覺得那才是真正的「名副其實」。

如果說玩泥巴是他兒時的初戀，那麼平面的繪畫，便是他的妻子，五十歲後他忽然遇上了初戀情人，於是畫瓷剎那間成了他的情婦。鄭善禧是幸福的，同時擁有妻子與情婦，二者都缺一不可，他以繪畫上造形、色彩、構圖的精湛經驗融入畫瓷，更得心應手。他隨興而畫玩味至今，內容包羅萬象，好學、好畫的鄭善禧，已是當今十分專業的畫瓷畫家。

▋勤學善畫，獲國家文藝獎

1991年，鄭善禧自師大退休，他更能自由自在全心投入創作。1993年他獲邀參加「中國現代墨彩畫展」隨團遊莫斯科、聖彼得堡及東歐諸國，翌年又遊歷北美，過兩年又暢遊巴黎、倫敦及新疆，生命閱歷更為豐盛。90年代鄭善禧經營了許多氣勢恢弘的橫披大畫，每一個場景都是遼闊的境界，是經過幾次壯遊洗禮後，他益然生命力更加奔放的力證。

創作的本身是一位藝術家生命情調的呈現，當他的心胸開闊，心靈

1993年，鄭善禧遊俄羅斯莫斯科時留影。

鄭善禧　長江印象　1993　彩墨　31×120cm

鄭善禧　清淺長江支流　1993　彩墨　35×136cm

自在、沉靜，他的心境無形中映現在山水的意境上，鄭善禧這時期的作品，更能看出退休後的他自由馳騁於山水天地之間的「陶然共忘機」。

　　幾幅大場景之作如〈長江印象〉、〈清淺長江支流〉、〈海天快游〉（P. 116下圖）、〈海灣小鎮遊艇如織〉（P. 116上圖）都在刻畫天寬地濶，海天一色的壯濶美景。〈清淺長江支流〉一河兩岸的簡明構圖，江上水波浩蕩，水紋綿綿密密，波光粼粼中又有漩渦，一片綠野林木配上紅瓦屋舍，氣象開濶。善於布景的鄭善禧，由焦點透視到散點透視，以不同的視點囊括更多的場景，演繹出〈長江印象〉浩瀚江景，一如他所說的：「長江一瀉千里，皆可納入卷軸之中，真具有吞山吐海的豪情，包羅一盡。」

鄭善禧遊巴黎畢卡索美術館時留影

[上圖]

鄭善禧　海灣小鎮遊艇如織
1994　彩墨　31×120cm

[下圖]

鄭善禧　海天快游　1994
彩墨　31×120cm

　　無論是表現波濤奔騰，大海撞擊岩石的激烈感或江面平靜，遊艇穿梭的寧靜感，都詮釋著江海變化無窮的奧妙。而這片江海總是牽繫著他內心真正洶湧的九龍江澎湃之情。那條故鄉的母河一直未曾與鄭善禧的臍帶切斷，他在臺灣仍不時會畫起九龍江的帆影，即使在世界各地旅遊，那熟悉的江水又再度使他興起感懷，他的江景、海景愈畫愈壯麗，心中的九龍江也化入千江之中。

　　經歷了山水的洗滌，當鄭善禧再回頭畫臺灣山水時，一種雄偉的渾厚華滋躍然紙上。筆觸不再激越，取而代之的是一種密實而厚重的團塊，堆疊出山川的華秀，綠仍遍滿臺灣的青山。一幅描寫蘇花公路的斷岩立壁，波濤喧吼，行車仍川流不息的〈蘇花斷崖車如梭〉，造境十分奇偉，非多點透視無法全然觀照，中國畫的寫景便是遊目以觀，以景相應。又有〈山泉假日遊客多〉、〈一泓清水出深山〉（P. 118左圖），瀑布劈哩嘩啦奔騰而下，聲動山谷。〈深山小鎮一橋通〉（P. 118右圖）由近景的石橋到中景的小鎮，山勢層層推遠，兀立的群峰接天際，緊密連綿的青山直逼觀者，更顯群山的偉岸與渾樸。〈秋林古寺雲瀑〉（P. 119左圖）、〈賞秋

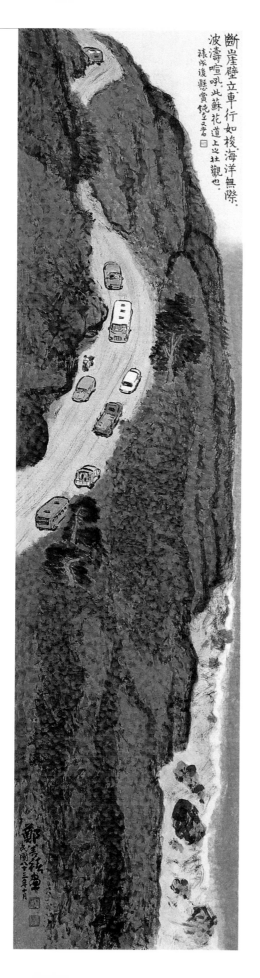

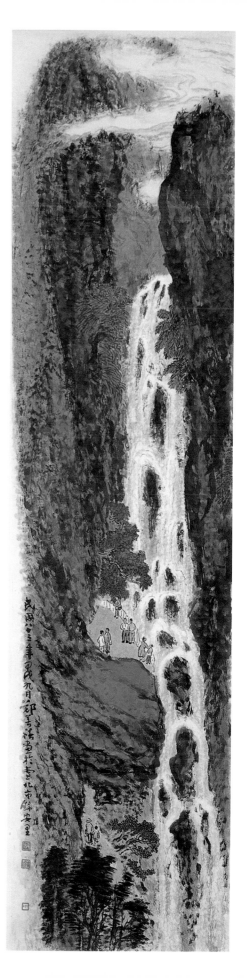

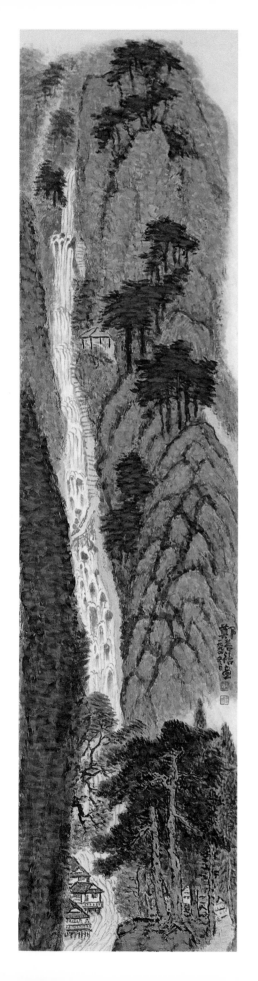

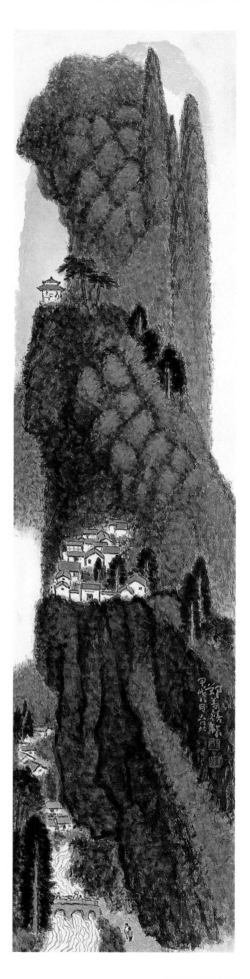

[左圖]

鄭善禧
一泓清水出深山
1994 彩墨
120×31cm

[右圖]

鄭善禧
深山小鎮一橋通
1994 彩墨
120×31cm

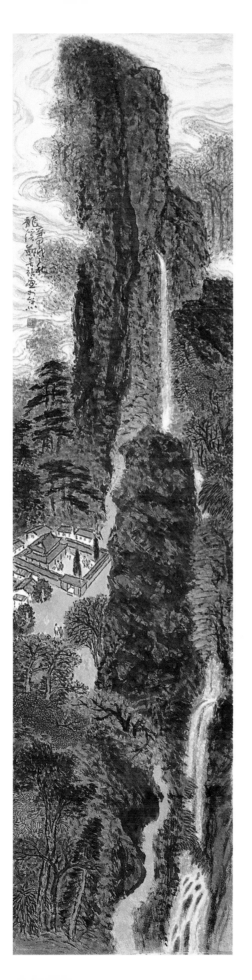

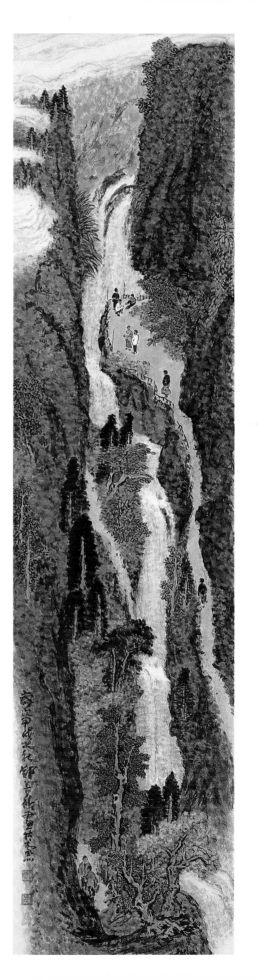

[左圖]
鄭善禧
秋林古寺雲瀑
1994　彩墨
120×31cm

[右圖]
鄭善禧
賞秋遊客行澗道
1994　彩墨
120×31cm

遊客行澗道〉（P. 119右圖）群山點綴著黃樹、紅樹，一道瀑布由上貫穿而下，多處雲斷山峰，煙雲迴盪，多年的對景寫生化為胸中丘壑，造境上更上層樓。

這幾幅立軸的山水畫，線條筆峰逐漸隱沒在色彩中，用筆用墨已為用色所取代，90年代中期鄭善禧的山水畫風再變，更加沉鬱凝斂，團團的綠樹，深綠、淺綠、青綠相互交織，與渾圓的山峰構成樸實的〈翠巒山居〉（P. 105），白牆紅瓦的山中小屋成為萬綠叢中一點紅，增添造景布色的趣味，煙雲繚繞山峰間，虛實相生，畫面靈動不滯礙。〈紅花青草春山麗〉大地一片祥和，紛紅駁綠的布彩成為畫家關懷的主題，畫面的題材與點景的故事性只是配景襯托主題而已。

1996年鄭善禧遊巴黎，泛覽歐洲現代美術館，又在學生住處興來畫了不少油畫如〈紅瓦村，黃花地〉、〈閒田雲天〉、〈海嶼村舍〉，亮麗的色塊，流動交錯，益加引發他在國畫上，以壓克力彩在宣紙上大量塗抹，不想墨守成規，如〈濱河山村野人居〉野味十足。1996年，六十四歲的鄭善禧獲得第一屆國家文藝獎美術類得主，他更加放膽創新，〈網川山谷〉、〈幽谷自

[上圖]
鄭善禧　紅花青草春山麗
1995　彩墨　46×69cm

[下圖]
鄭善禧　閒田雲天　1996
油畫　50×61cm

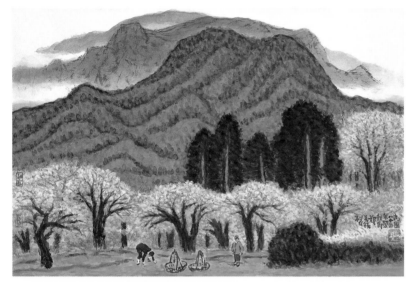

有天然美〉有著印象派璀璨鮮麗的色點，堆彩成野獸派平塗的色塊；兩幅作品皆以西洋彩運胸中丘壑，壯麗雄偉，蒼翠茂密，自成趣味。

　　這種有著中國繪畫傳統的移動視點的構圖與留白及款題鈐印，而無中國傳統繪畫的皴染，是鄭善禧融會中西的新風貌，用筆厚拙、醇樸，色彩穠麗、明亮，含藏著創作的蛻變契機。

[左圖]
鄭善禧　輞川山谷　1997
彩墨　142×75cm

[右圖]
鄭善禧　幽谷自有天然美
1998　彩墨　172×75cm

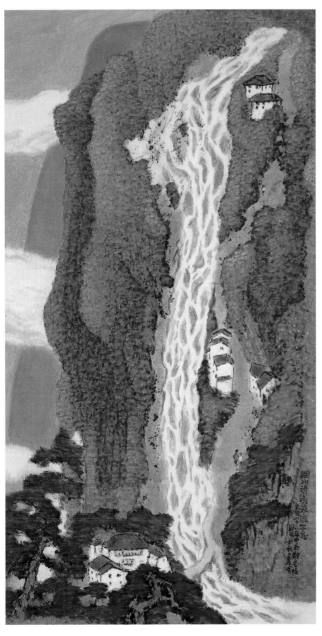

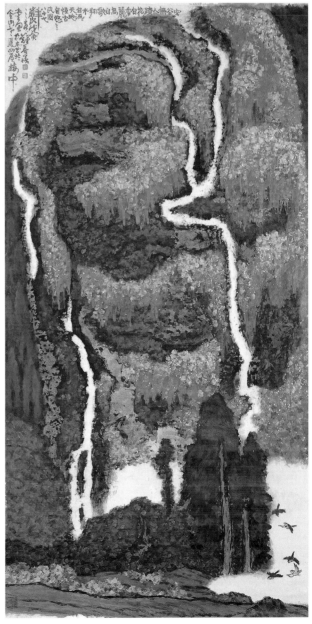

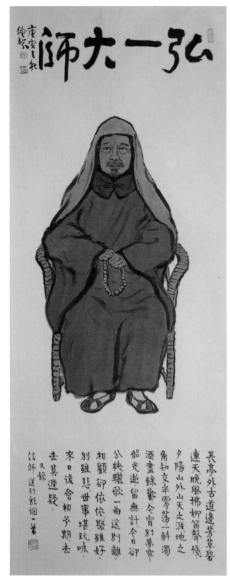

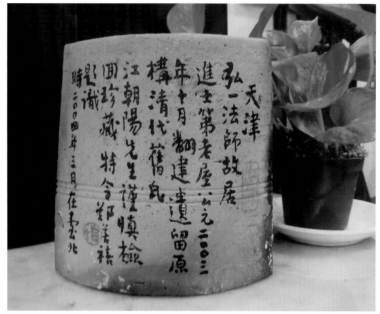

[左圖]
鄭善禧　弘一大師造像
2010　彩墨　136×53cm

[右上圖]
鄭善禧在天津弘一法師舊居獲得弘一的孫女所贈的舊瓦片，並在上面題字留念。

[右下圖]
鄭善禧暢遊吳哥窟時於斷垣殘壁中留影

[右頁上圖]
鄭善禧攝於摩崖石刻前

[右頁中圖]
鄭善禧於蒙古草原騎馬

[右頁下圖]
鄭善禧與藝文朋友遊蒙古

▊壯遊石窟，撫觸摩崖

　　七十餘歲的鄭善禧仍體健人康、老當益壯，2003年至北京參觀故宮博物院欣賞歷代文物，更不忘造訪他老師溥心畬曾潛心翰墨、鑽研詩書，隱居十二年的西山戒臺寺。鄭善禧對自己讀師大時，未曾好好向這位詩書畫全才的舊王孫，學習經學、詩文，而只專注於繪畫，深感遺憾，曾去陽明山溥心畬的墳前懺悔致意，如今能親臨戒臺寺也算稍感安慰。又在天津弘一法師的舊居獲弘一的孫女致贈舊瓦片、舊木作，深感因緣合和，十分歡喜。

翌年，鄭善禧又與一群書畫藝友同遊九寨溝、張家界、黃龍，尤其張家界國家森林公園擁有奇峰異石三千多座，處處危巖絕壁，谷深澗出，雲霧繚繞，峰密巖險，的確提供了山水創作者源頭活水。飽遊一番後，鄭善禧的胸中塊壘早已十分盈滿，又遊重慶的大足石刻與成都的武侯祠。在武侯祠諸葛孔明的《出師表》石碑前，鄭善禧被那篇寫得情真意切，聲如金石的文章，感動得潸然淚下。古人說讀《出師表》不哭者不忠，一位臣子能對君主如此忠貞、真誠，古今有多少？

隔年，鄭善禧又至蒙古草原騎馬、騎駱駝，飽覽大漠風光，又至山西雲岡石窟，感受大佛雕像的壯碩宏偉，他對工匠不凡的身手讚嘆萬分，不禁遙想當年數十萬傳統匠師在斷崖開窟造像的盛況，也至應縣木塔欣賞巍峨聳立的木構架樓閣式建築，對古代匠師非凡的工藝匠思讚嘆不已。

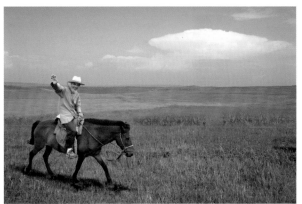

2006年鄭善禧遊世界七大文明古蹟吳哥窟，參觀古建築和雕刻藝術，那是失落了幾近千年的吳哥王朝遺跡，瀰漫著濃厚的印度教與佛教的神祕氣氛。次年，鄭善禧遊河南省的龍門石窟，對豐腴典雅的神像及剛健有力的龍門二十品魏碑，留下深刻印象。最特殊的是他終於得以親撫平日他最喜歡臨寫的石刻拓本的摩崖石刻，如鐵山摩崖、嶧山摩崖、葛山摩崖，感受摩崖石刻的氣度。鄭善

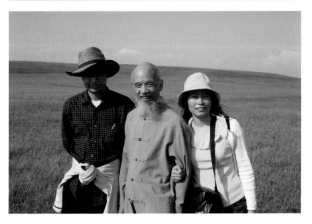

禧讚嘆：「看來大就是美，原作的氣勢雄渾，書寫時臨帖，再融入當時的感受意象，下筆自然不一樣。」

　　幾次的石窟、摩崖之旅，鄭善禧的書法愈來愈渾樸、朗放，人生觀也愈來愈開放包容。

▊鄉巴佬，玩年畫

2013年，鄭善禧攝於臺北市立美術館舉行的「鄭善禧12生肖版印年畫展」（鄭芳和攝）

[右頁上圖]
鄭善禧為印製完成的版印年畫簽名
[右頁下圖]
鄭善禧參觀中國楊家埠民間藝術大觀園的木刻版畫

　　從2002到2013年，鄭善禧獲邀為臺北市立美術館製作版印年畫；歷時十二年，他終於把十二生肖輪完一回。年高德劭的鄭善禧笑稱自己變成年年赴京趕考的考生，年年考題都不一樣，年年他都上窮碧落下黃泉地找資料，戰戰兢兢地應試，可真是一位戒慎恐懼又得意洋洋的老考生，由七十歲考到八十一歲，功德圓滿地交卷。

　　2010年的〈虎〉(P.127) 版印年畫中，威而不猛的老虎，露出兩顆尖利的虎牙，虎頭回眸一笑，虎尾回擺，一團和氣，棕色虎搭配黑白相間的線條，虎虎生風。黃底配以紅色篆書「虎風振發百業興，壯圖大展迎庚寅」。2011年的〈兔〉(P.127) 版印年畫，正值民國百年，鄭善禧以長耳紅眼，全身銀白的兔，在一輪高掛的圓圓明月中飛快奔騰，邊線裝飾好彩頭的紅蘿蔔，題上「民國百年慶，銀兔大騰進」色彩巧妙融入青天白日滿地紅國旗三色，矯健的銀兔，象徵國家大躍進，事事圓滿。

　　2012年的〈龍〉(P.127) 版印年畫，在一團紅底黃色雲紋中躍出全身

亮閃的金龍，雙眼炯炯有神，龍爪銳利，神采飛揚，配以「飛龍在天，國運昌隆」書法，再鑲上青底白色花紋的邊線，一幅氣勢磅礡的飛龍年畫打開新年新氣象，象徵國運飛黃騰達。2013年的〈蛇〉（P. 127）版印年畫，一條白蛇綴滿灰色鱗片，蛇身躬曲，形如如意，面帶笑意，上有松樹常青，下有稻穗常飄，一片褚紅中題寫黑底金字的「人壽年豐」，再加上紅白相間的「歲次癸巳，安和樂利」，再鑲紫色邊線，對比強烈，喜氣洋洋。

鄭善禧說：「我的年畫是從民間藝術的木雕、石刻、剪黏等工匠藝術入手，再綜合融入年畫。」又說：「我是以鄉巴佬的精神，加上工匠的身手，製作年畫。」

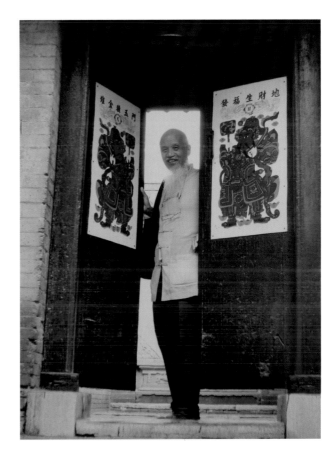

【年畫】

　　一種民間美術形式，由早期的自然崇拜和神祇信仰，逐漸發展為驅邪納祥，祈福禳災和歡樂喜慶的年節裝飾繪畫。每值歲末，多數地方都有張貼年畫、門神及對聯的習俗，而年畫是中國民間最普及的藝術，是雅俗共賞的藝術。

　　年畫約起源於五代北宋，明清時期為木版年畫的鼎盛期，傳統的年畫，題材有風俗、仕女、娃娃、戲曲等，現代年畫在題材與表現上更為豐富。中國年畫以天津的楊柳青、江蘇蘇州桃花塢、山東濰坊的楊家埠、四川綿竹年畫著稱於世，無論在題材內容、刻印技術、藝術風格上，都有各自的特色。

　　近年，國立臺灣美術館為推廣年畫，經常舉辦年畫徵件，以歡樂農曆新年為主旨，歲時節慶為主題，徵選版印年畫，豐富臺灣現代年畫的表現形式與內容，具有欣賞與收藏價值。

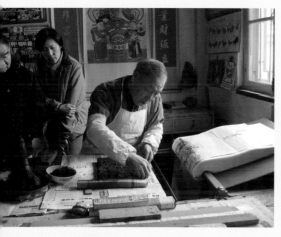

[左圖]
山東濰坊老師傅正在製作年畫（王庭玫攝）

[右圖]
山東濰坊工作坊內，將一批剛印好的年畫掛起來晾乾。（王庭玫攝）

[下二排圖]
鄭善禧從2002年開始至2013年止，歷時十二年所作的十二生肖年畫（馬、羊、猴、雞、狗、豬、鼠、牛、虎、兔、龍、蛇）。

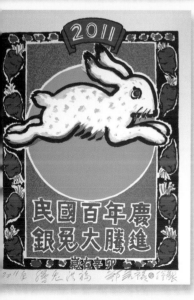

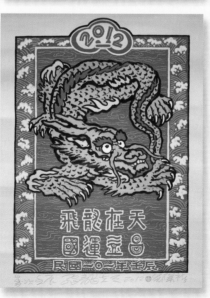

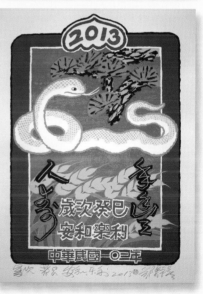

鄭善禧參觀陳庭詩的版畫工作
室時合影

　　難怪他的年畫洋溢著民間喜慶，吉祥如意的圓滿意象，不但生肖動物的
描繪簡明、親切、祥和，靈活靈現，色彩又飽滿亮麗。再加上書法題
款，在設計性的圖案裡蘊藏著藝術性，的確別出心裁，親切大方，雅
俗共賞，很得一般民眾的青睞。他說：「我的畫要人家看得懂，讀得
通。」即使只是寫春聯，他都覺得：「所費不多，但趣味不少。」2007
年鄭善禧特地去中國楊家埠民間藝術大觀園參觀木刻版畫印製過程。早
在1970年代，他旅居美國時，就在版畫工作室玩過絹印版畫，如今他到
徐明豐的版畫工作室親自看版、修版、調色，彷彿又回到年輕歲月。

　　不過鄭善禧也表示，年畫僅是應景的工藝創作，而非真正的藝術
作品，年年他畫的生肖動物成為那一年的吉祥物，祈求臺灣社會安和樂
利，百業振發，為臺灣子民帶來風調雨順、國泰民安的福澤。

▌樂在書寫，七十七歲首開書法展

　　一生開過無數次畫展的鄭善禧，晚年竟十分熱中寫書法，書法在他
的畫中早已扮演著不可或缺的角色，他的畫總是題了又題，一再題題寫
寫，意猶未盡。他覺得中國人的素描工夫是在書法，不在畫石膏像。

[左圖]
鄭善禧
鍥而不舍金石可鏤
鍥而捨之朽木不折
1992 書法
137×34.5cm×2

[右圖]
鄭善禧 風刀雨箭 2003
書法 136×69cm

活到七十七歲才首度開書法個展的鄭善禧，寫得興致勃勃，八十一歲又開個展，他的藝術韌性仍有無限的力度。正如他的一幅對聯〈鍥而不舍金石可鏤，鍥而捨之朽木不折〉，他以古隸的筆法書寫，素樸自然，正詮釋他老而不老，仍執筆揮寫的心境。

鄭善禧的書法是博採各家，廣泛臨摹學習，從早年師大時期學王羲之、米芾的行書，後來改練碑體，《爨寶子碑》、《祀三公山碑》、《好大王碑》、《開通褒斜道碑》、《西狹頌》、山東鐵山摩崖等，又學黃庭堅、金農、伊秉綬、齊白石、于右任、黃朝英等名家書體。即使是臨寫的作品，仍蘊含著自己的趣味。

由於鄭善禧繪畫的造形與構圖功力深厚，書法反而得力於繪畫的底蘊，寫來開合自如，那幅〈風刀雨箭〉，在一片淡墨、濃墨交刷下的墨色淋漓中，交融著篆書、行書、草書及象形文字的各體筆線，正中央閃出一條如閃電般的白色裂痕，營造出有如雷聲隆隆、雷雨萬鈞的氣勢，書畫合一，既書又不只是書，將臺灣颱風之夜雷雨交加的恐怖情境，書寫得十分

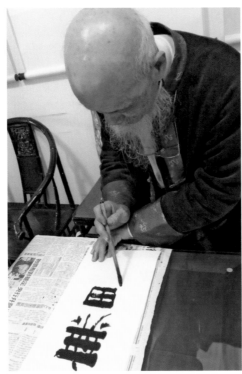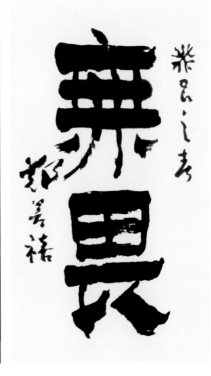

[左圖、右圖]
2013年春，鄭善禧書寫
〈無畏〉及完成後作品。
（何政廣攝）

入味。另一幅〈草地鑼鼓聲朗爽〉，幾個大行書夾帶著小字，長長短短，大大小小、錯錯落落，在布局的章法上別出新意，逸出一般書家的格局，而且還把他孩童時代在閩漳故鄉所觀賞的野臺戲與臺灣俗稱鄉下為「草地」的意象連結，既有書寫的結構之趣，又有內容的趣味橫生。〈夢〉是大字為主體，大字、小字落一盤，有種即興，一揮而就，不露斧鑿的痛快淋漓感。他不只寫中文，也用金農體寫阿拉伯文，也寫過藏文，也是一絕。

鄭善禧
以金農體書寫藏文：阿彌陀佛
2012　書法　34.5×136cm

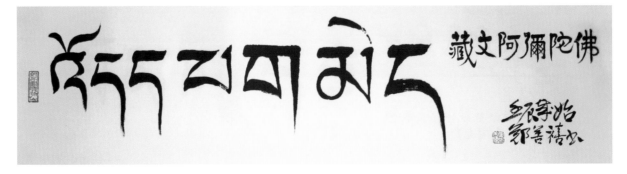

　　〈在家奇楠香，出厝火旱柴〉的書法字句，原來是鄭善禧十八歲時隨兄逃離大陸，臨行向隔壁大嬸告別，大嬸特別叮嚀他的一句臨別贈言。意謂著在家是那般尊貴受到呵護，有如供在神桌上的奇楠香，而離家後，就如經過火燒過的乾旱柴木容易乾枯，要懂得關愛自己。這句家鄉的俚語成為他生命的砥礪之言，至今仍謹記在心。

　　中國是線條的民族，書法更是心靈毫不做作的傳真，鄭善禧窮其一生的繪畫或彩瓷或書法，都蘊藏著筆墨書寫的力道。〈醉而後知酒濃，夢而後識幻趣〉（P.133右圖）行筆灑脫，線條酣暢淋漓，真如他題款所說「信筆豪邁見天真」，酒香、墨香融為一爐。〈天地任我遨翔，成敗由己執掌〉（P.132右圖）以狂醉之筆，書寫生命奔放之姿，筆筆疏朗，不雕不飾。〈讀書難字過，對酒滿壺頻〉（P.132左圖）寫得疏放自如。〈閒雲出

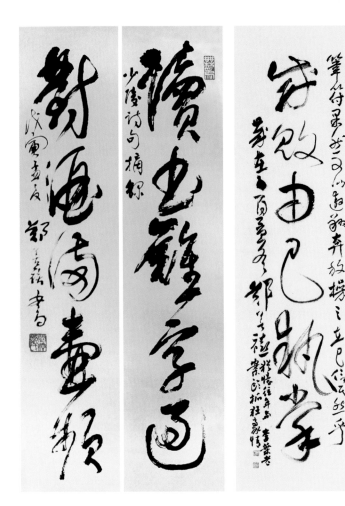

岫本無心，潑墨成山亦偶然〉行草書，無心與偶然，一本天成。一如2013年他以摩崖石刻筆意，寫得豪邁率真的〈尋師〉。那幅〈曠代草聖——于右任先生〉既畫又書，除了為他所景仰的于右任大書家寫真外，又融草書、行書、隸書於畫中。于右任莊嚴容顏的精描細繪與衣袍的簡筆寫意，加上飄逸的髯鬚，形似又神似，展露他對于右任書法的孺慕之情。

　　鄭善禧以八十一歲的高齡仍樂在書寫，他認為臺灣保留中華傳統繁體字書寫，是個了不起的地方，他說：「無古不成今，寫書法如接力，是延續傳統而來。」他維繫著書法的一線香火，只要繼續寫，那一絲香火沒被捻熄，或有可能燃起更旺的火種，相信他只要一息尚存，仍將會繼續書寫，讓書法之火，燒得更烈。

　　書寫已成為鄭善禧生命綻放的一種姿態，甚至是心靈的終極寄託，是他回歸摯愛的父親的書法懷抱的一種抒發方式，筆筆都是深情的召喚，經由書寫自我救贖，那是一個世代，流亡族群的集體記憶的釋放。

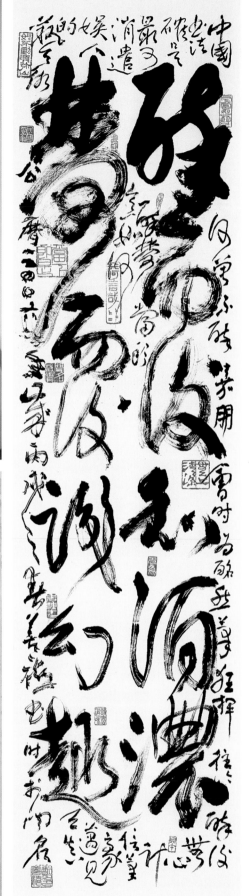

VI• 鍛造畫魂，鍥而不捨

我 的繪畫創作，是基於「五四運動」後白話文學的精神，本乎個人的感發以經營的中國畫。

我之所以不被從前那套死工夫纏緊，由蛹化蝶，兒童美術確是一劑清妙的救生丹。

我對於繪畫製作，很想嘗試多樣媒材，不願自作侷限。

我現在從事繪畫都是從小受到環境的啟發，看到工藝造形色彩，就覺得很好玩，有把握，可做得來。

──摘自鄭善禧〈我的話，我的畫〉

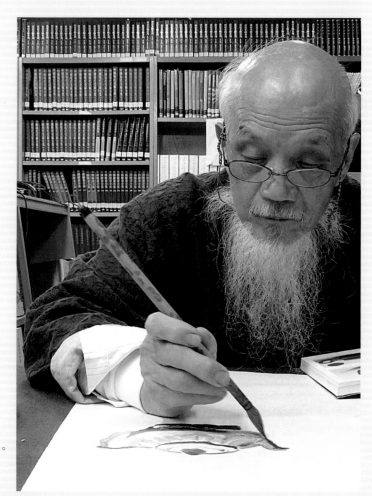

[右圖]
鄭善禧作畫時專注的神情

[右頁圖]
鄭善禧遊印度後所創作的彩墨〈猴廟〉。

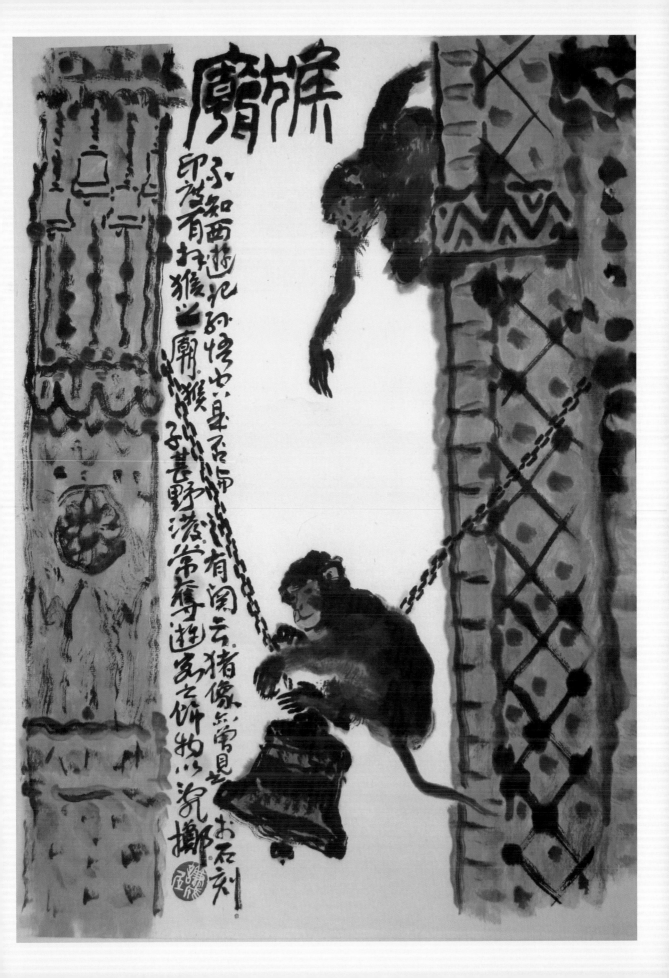

俯視風土的眼，貼近現實的心

鄭善禧的眼俯視腳下的風土，不是虛擬著故國山河的「江山如此多嬌」，因為江山他根本來不及看就流亡到臺灣，他是實實在在看見眼前的一片青蔥翠綠，在靜默的對話中，感知它的存在，畫出眼中所感知的鄉土，是行腳經驗的真實流露，他認為：「我們現在生活在臺灣，就好好畫出臺灣的特色，何必妄想那未曾體驗過的景物。同時，我們應該著眼於海洋的壯闊，依然是有著偉大的景觀，豈云海島的狹窄而自限。」當保守的畫家對歷史時代的變化不敏感，仍兀自以傳統的山水畫營造故土的意象，鄭善禧早已把他的呼吸與島嶼的空氣完全調和，他緊緊攫住的是每一寸他走過的土地、他看過的高山流水，他說：「臺灣的山是圓的，不能強把華北陸峭的山搬到畫面上。」只有真實的看，貼進風土，才能分辨臺灣山與大陸山是如何不同，而在造形上另闢新路。〈碧山紅瓦寺〉、〈紅花青草春山綠〉等畫作，山形渾圓，是他經由眼的觀照親身經歷後，再構思立意，去蕪存菁所完成的作品。

鄭善禧
看書品茶——人生樂事
1995 彩墨 47×65cm

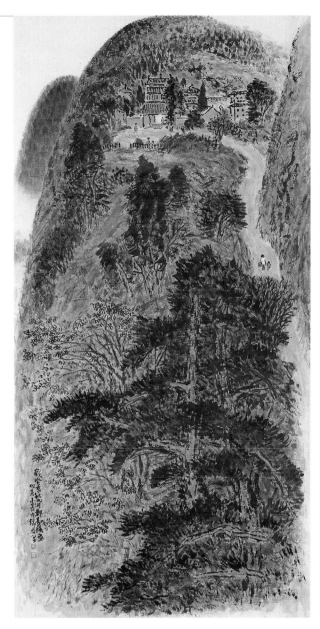

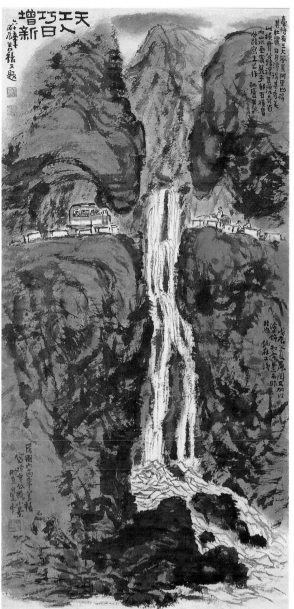

[左圖]
鄭善禧　碧山紅瓦寺　1983
彩墨　138×70cm

[右圖]
鄭善禧　橫貫公路山谷幽深
1976　彩墨　120×60cm

　　鄭善禧看見臺灣斯土斯民之美，重新發現這片山水大地的存在美感，以一介閩漳的亡命青年，將他漂泊離散的經驗化為在地的體驗。藍蔭鼎曾寫過一篇〈臺灣的山水〉，他說：「這些高峰峽谷密布著熱帶綠林，遠看成深藍，近景則是一片新綠。」以我手寫我眼，從臺灣前輩畫家早已開始，鄭善禧承繼的創作觀是受到恩師林玉山的薰陶，林玉山說：「臺灣鄉土藝術之創作，不宜延長日本內地畫之形式，應注重臺灣鄉土藝術之特質，取材炎方海島性之風物。」

　　鄭善禧把炎方海島性之風物再接再厲地研究，終於發展出一種具有

地域性又有現代感的山水畫。如果不是有一雙願意俯視風土的眼，他的
山水畫不會一派青綠。最愛遊覽橫貫公路的張大千一幅〈橫貫公路通景
屏〉，畫中大丘大壑，大開大合，氣象萬千，他看的雖是臺灣風土，題
款卻云：「十年去國吾何說，萬里還鄉君且聽，行遍歐西南北美，看山
須看故山青。」「故山青」飽含他對故國山水的頌讚，成為他作畫的中
心思想。同樣的景，鄭善禧的〈橫貫公路山谷幽深〉（P. 137右圖），以平視
之眼寫山壑瀑布，瀑布居中，人車分道，凸顯山川的雄渾壯麗，真山真
水如現眼前，可親可近，實感十足，畫出滿眼綠意的人間美境，而非超
然出塵的仙境。再如〈橫虹臥月〉、〈翠嶺新社〉，都是親切平實你我
平日可見的風土景致，而〈撐傘遊春〉畫的是假日遊客冒雨上動物園一

[左圖]
鄭善禧　撐傘遊春　1984
彩墨　76×26.5cm

[右圖]
鄭善禧　翠嶺新社　1984
彩墨　71×67cm

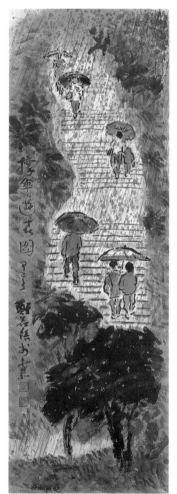

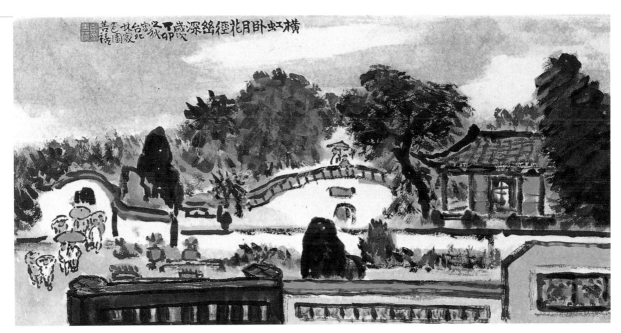

鄭善禧　橫虹臥月　1987
彩墨　29.5×61cm

景。俯視風土的眼，是一種謙卑的學習，唯有看入眼了，才能更傳真地傳達斯土之美。

如果無心於萬物，鄭善禧的心不會貼進現實，他是如此入世，他的關懷也及於萬物。他受到齊白石觀念的啟迪，大凡舉目所見都能收入筆底，他的入世關懷使他擁有一枝點石成金的筆，所見之物均能化腐朽為神奇。

鄭善禧看見日常生活中的庶物之美，不矯揉造作，不無病呻吟，便出筆成畫，他得自豐子愷《繪畫改良論》的啟發，豐子愷說：「我們既是生在現代，而過著真實生活的人，那麼，我們的繪畫表現，一定要同我們的時代與生活相關。」又說：「中國畫在現代何必一味躲在深山中讚美自然，也不妨到紅塵來高歌人生的悲歡，使藝術與人生的關係愈加密切，豈不更好？」豐子愷所畫的上學、放牛、釣魚、喝茶、掃地，取材皆來自現實生活，工人、清道夫、傭工、乞丐、腳夫，皆可入畫。鄭善禧從小學就模仿他的漫畫，早已養成貼進現實看世界的習慣。

鄭善禧畫便當、電話、碗筷、杯盤、茶具也莫不借景寫情，更妙的是連布娃娃之類的玩具也莫不畫得津津有味，而且還出版了《布娃娃的悄悄話》，並精選十二幅作品付裱，題為《玩具圖冊》。〈爐火旺，清茶香〉現實中的一景一物，無論是器用什物，飛禽走獸，戲偶或節慶提

鄭善禧所作「中華兒童叢書」
《布娃娃的悄悄話》封面
1990　彩墨

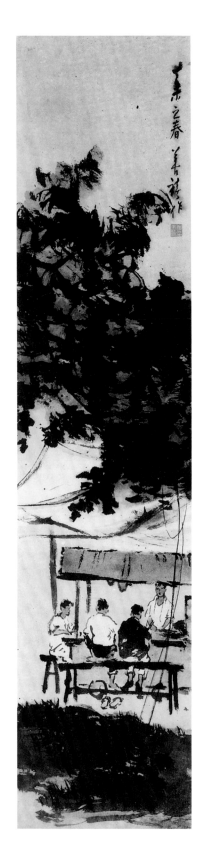

燈，在他的入世關懷中都一一化為感人肺腑的作品。尤其他深刻的透視之眼，觀察社會底層的小販、落魄藝人、看車者、賣膏藥、雜耍藝人、老丐仙，以悲憫之心刻畫大時代的小人物，為他們造像，殊為難得。

■ 無所不工的手，老不厭新的學

人類學家李維史陀（Claude Levi-Strauss）認為人的具體工匠技藝，是人在歷史存活中為自身找到的位置。的確，人的雙手是讓人從親手做中學習，從手工中發現自我。從小鄭善禧就十分欣賞那一雙來自民間匠師的手。

小學生時代鄭善禧就玩泥巴，塑泥像，畫壁報，青少年時學過手工織布及漂染技術。到臺灣後又勤於寫生，編刊物，畫插圖，做雕塑，畫水彩。旅居紐約又畫裝飾畫，做版畫。投入國畫創作後，既工山水畫，又工人物畫、走獸畫、花鳥畫，看得到的無所不工，他的題材廣、畫路寬，在水墨畫界實在罕見。更難能可貴的是他也能畫「門神」，秀麗端整。他又畫彩瓷，一畫三十年，也畫年畫，一畫十二年，晚年又工書法，可謂畫壇的十項全能。

而那雙能畫的手，也是親自在林口農舍燒柴、煮飯、掃地、種菜、拔草、採果的手。鄭善禧勤勞能作，一如他所景仰的牛，他說過：「如果你有力量，為什麼不勞動，而去運動？所以我不運動，我是勞動。」就憑他那一雙務實的手，他著實是藝術的勞動派，日日勞動，日日心安。

雙手去做，對鄭善禧而言充滿難以言喻的魅力，從小就喜歡動手做的他，能在水墨上、彩瓷上，開出奇花異果，應該是從動手做的親身體驗中培養出不斷思考探索的好奇心，因而能

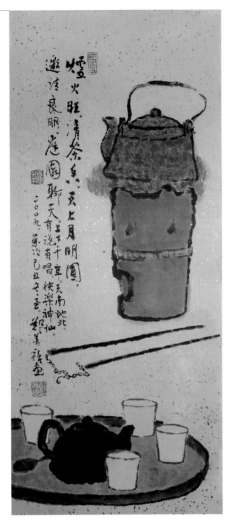

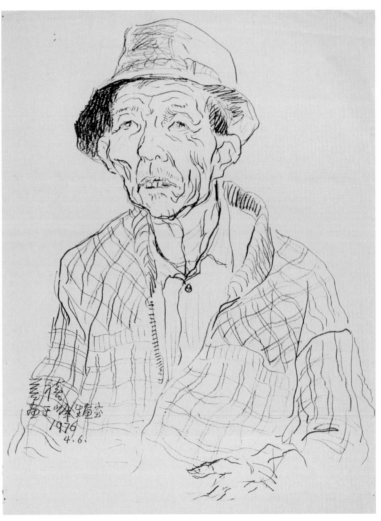

一次次透過藝術的不同形式、不同媒材、不同題材，表達自我的慾望。

　　鄭善禧堅持丹青是尚，他幽默自己「於畫也，我有寡人之疾」，他的寡人之疾是什麼？「當陽明山花季，漫山春花競艷，姹紫嫣紅，青草綠樹；或者是民間盛會，媽祖出遊，王船大祭，滿街彩幟神輦煙炮之盛，要以水墨表述，總是遜色。這種繁麗場面，我們豈能做『無彩工』的笨事？」

　　「無彩工」的笨事，鄭善禧絕對不為，在重彩之下，必有濃墨，在彩墨迸發之際必有拙味。筆墨、色彩相融，時間、空間相交蛻變為濃墨重彩的拙，讓他的水墨畫在鮮亮的色彩中含藏著飽滿的墨，內斂的拙。通過墨不礙色，色不礙墨，墨因色而潤澤發光，濃墨重彩的鍊金術考驗，使他的水墨更臻爐火純青的境界。〈盆栽招來禽〉，綠與黑的鮮明對比，樹與鳥的拙趣，歷歷在目。

鄭善禧的水墨畫乍看之下是濃塗艷抹，彩墨齊飛，仔細看，他在構思立意上是拙中寫巧，巧中有拙的章法布局。他常用的是大紅大綠，明度高，對比強的互補色，色彩用得艷麗燦爛，因為有墨色的調和，反而濃重不俗。他打破一般水墨畫家「水墨為主，色彩為補」的舊有章法，為的是呈現臺灣亞熱帶綠意盎然，終年常綠的特殊生態。「臺灣山嶺幅度緩和，呈現亞熱帶濃蔭密布的景觀，隨處可見蕉蹤椰影，作畫當然青綠用得特別重，為了找出不同的綠來呈現臺灣山，丹青之餘我還用水彩，水彩再不夠，就用壓克力來豐富色彩。」單是為了表現「臺灣綠」，他的色彩媒材就何其多元，他的綠，層次豐富，在深綠、青綠、黃綠、翠綠之中，可以感覺空氣的流動與水氣的濕潤。而筆法的拙，是他汲取吳昌碩、齊白石書藝的鈍拙味，線條遒勁厚重，也是他個人生命情調敦厚、素樸的自然流露。

▋雅俗文化的跨，中西雜揉的用

　　高文化與低文化之間通常壁壘分明，河水不犯井水，各行其是。然而鄭善禧的眼中，沒有高低之別，更無雅俗之分，他跨越雅俗的邊界。

自言來自民間的鄭善禧，在畫題上開拓出傳統文人不入畫的題材，如戲偶、神像、民俗技藝表演等等。當俗的題材配上書法用筆及落款題字，已是俗而不俗。最善於融雅俗於一體的是齊白石，他是農民又是工匠，又學過文人畫，他創出雅俗交融，紅花墨葉共生的藝術，在農民與文人的審美情趣中，煥發光彩。

　　鄭善禧取法齊白石，既練就一身匠人般的功夫，又融入書法的筆情墨趣，他的畫既有民間的華麗、妍美，裝飾性色彩的生命能量，又兼具古樸、雅致的筆墨韻味，使雅俗兼容並蓄，冶於一爐。他說：「要有工匠的身手，文人的頭腦。」

鄭善禧與民間匠師所塑的塑像合影

　　鄭善禧追隨齊白石之後，跨入門檻，締造跨文化之美，畫家之眼具有雙重視野，只因他敢於走到邊界與越界之接的界域，跨越藩籬，樹立鮮明的風格。譬如他十二年來年年繪製年畫，十二生肖年畫巧拙兼具，既雅又俗，皆大歡喜。

　　鄭善禧本人也是既雅又俗，堂堂一位大學教授，他可以拿著一個農漁民買菜用的古早蓆編菜籃，大大方方的遊走都會叢林，如一位俚俗之人。他也可以推著工人搬材料的獨輪車去工廠揀拾廢棄木材當柴薪燒，如一位拾荒老人。他詼諧逗趣，操一口流利的閩南語，四書五經琅琅上口，草根味十足的大學教授、畫家，融雅俗於一身，不過他認為自己是「不雅也不俗」，但對於民間藝術更生崇敬之心，他說：「我要為默默無名的民間藝人，致以最崇高之敬意，三跪九叩，誠心拜師以充當其學徒。」

鄭善禧　巴黎風光　1996
油彩　15號

　　鄭善禧說：「我的繪畫是三民主義論。」原來他的繪畫創作與國父所說的「我的思想是出自中國優良傳統、泰西的長處和我的創見。」全然吻合。

　　因此鄭善禧可以借用馬諦斯的色彩融入水墨創作，如他一幅畫於巴黎的山水畫〈巴黎風光〉，也可以把畢卡索的畫或非洲雕刻畫入彩瓷再刻寫中國書法。又一幅〈洋妞〉以中國文筆的筆趣，表現西方女子的坐姿，色彩鮮明，中西揉合。更奇的是，當他在巴黎的奧塞美術館觀賞19世紀的杜米埃所雕塑的一組議員群像時，竟有感而發，當場於美術館以水墨畫把立體雕塑的諸議員神情姿態，一一補捉化為平面作品〈洋相具足〉，又長長地題款一番，抒發他對法國民主政治與君主執政之爭的感言。如此的中西雜揉的確是三民主義論，在拼湊之中用得得體，將西方的立體雕塑建構出東方筆墨的平面繪畫，又旁襯書法，正說明鄭善禧善學、善仿、善變、善巧的細膩巧思。「我到處臨抄，古今中外一大抄，我利用它，是我為主。」因而重新改作的作品反而是再創作，又別出新意。就像畢卡索當年把許多古典名畫，變奏一番又化為他個人得意的名畫變奏作品。

　　有一件彩瓷，鄭善禧初畫時是依畫冊的黑白圖版臨寫德朗的〈裸女〉，臨寫完他又自行加彩，又添加衣服，已是變之又變，他說：「當我畫瓷之始，腦中空空，正不知所主時，翻書一看，思路湧發，學一段他人，補一段自己，完成之後觀照起來，卻也賓主相和，交雜妙出。」所以他認為創作要「實學實用，活學活用，古為今用，學以致用」。

　　中西各大名家皆為鄭善禧所用，是兩者功力的相乘，創意的激盪，沒有風格也是風格，一種十分後現代風的創作風貌。

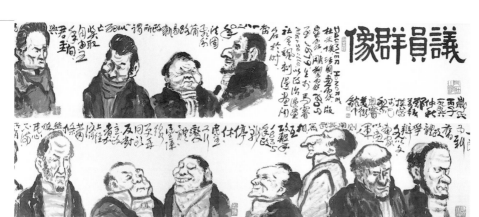

鄭善禧
洋相具足（局部） 1996
水墨

1997年，鄭善禧在謙軒
農舍畫室的地上展示〈洋
相具足〉畫作。（何政廣
攝）

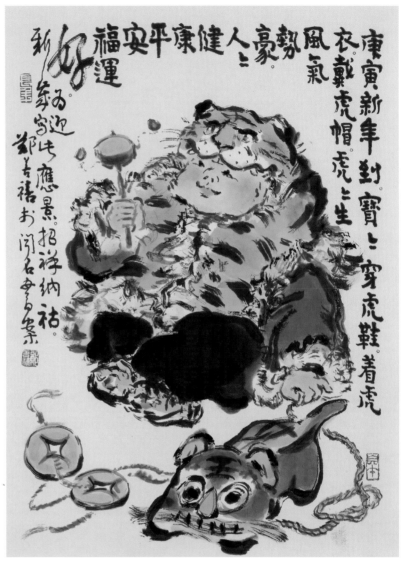

[左圖]
鄭善禧　忠誠的書童　2009
彩墨　136×46.2cm

[右圖]
鄭善禧　穿虎衣戴虎帽的小孩
2010　彩墨　50×36.8cm

■匠思童心的趣，題詩作畫的白

　　鄭善禧是野叟，獨居林口農舍，他的臥室長滿壁癌，照住不誤；
被蚊子叮咬得滿手臂，不掛蚊帳，樂得餵養蚊子；想吃木瓜，便爬上院
子裡的木瓜樹，摘採便吃，完全不必刀切，吃波羅蜜時便整顆往地上一
摔，果殼裂開，抓取而食。他喜歡過野人般的生活，他的書畫作品集，

名曰《野雲》。他的〈野鳥野趣〉，畫面上那隻傻乎乎的老鳥靜靜佇立岩石上，有如他的化身。題寫：「野人寫野鳥，野鳥成野畫，野畫得野趣，野趣野人賞。」他自比是野人畫野鳥，重點是要得「野趣」。〈忠誠的書童〉構圖的精心安排與巧思，十分難得。〈溫樸精勤〉一頭眼神兇猛的野牛，頭上結彩，野趣十足。〈猴廟〉（P. 135）畫潑辣野猴，用筆拙中帶趣。〈玩雪樂〉畫美國中央公園玩雪的樂事，以東方筆墨表現西式構圖，和諧無礙，傳達玩雪樂趣。

而鄭善禧的山水畫是當他寫景時會邀觀者同行，去感覺自然山川的可遊、可居、可看，觀者隨著他畫面的快慢節奏，時而忙碌、時而悠閒，透過畫家之眼賞玩紙上山水，穿梭在無盡的意境中。尤其他畫中隨處安排的點景，正是畫龍點睛的情趣之所在，他說他的趣味裡最特別的

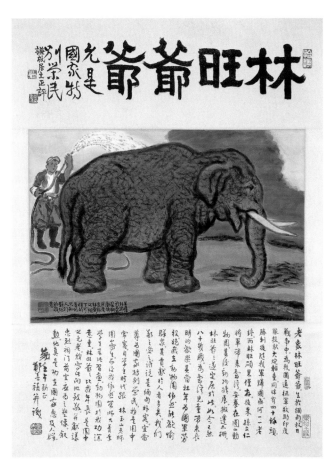

是野趣，往往在野放豪邁、亂筆皴掃的筆線中呈現。

鄭善禧畫的〈林旺爺爺〉（P. 147左圖）把一隻老象畫得厚重樸實，又面帶微笑，他捕捉的是「拙」趣，自然而不做作。動物園裡的許多動物，都被他畫得又拙又可愛。而他畫的「布娃娃」也是面帶微笑，臉上

鄭善禧　探幽　1989　彩墨
68×69.5cm

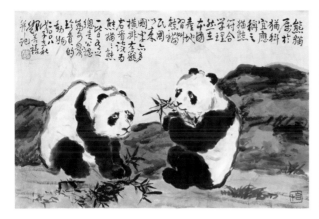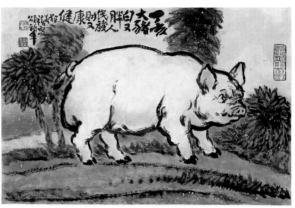

[左圖]
鄭善禧　熊貓　2008　彩墨
45.5×70cm

[右圖]
鄭善禧　大豬白又胖　2006
彩墨　45×68.5cm

撲著兩個紅圓點，天真可愛，十足流露他童心未泯的童趣。尤其他畫的
放牧圖，總是安排牧童自由自在地戲耍，直把觀者帶回無憂無慮的童真
年代。難怪鄭善禧最喜歡齊白石的畫，齊白石畫〈不倒翁〉，鄭善禧便
畫〈不倒妹〉以之呼應。鄭善禧說：「我們要有赤子的心懷，平凡中找
到特性，新異中寄予關心，時時保有敏銳的感受，處處都可察覺美感的
存在，應用靈活，涉筆成趣。」大人小孩都愛的〈熊貓〉，在鄭善禧筆
下神情稚拙，惹人愛憐。

　　色彩濃麗的〈少女〉，是鄭善禧為一位小女生的兒童畫著色，畫完
後他忽然心血來潮畫出自己的童趣玩心。

　　鄭善禧任教於臺中師專時，常到山地各校輔導兒童美術教學，從
兒童美術的異想天開中他感受到「喚回純真的天趣」，可以擺脫中國繪
畫成規技法的羈絆，引發他日後的創作，無論多麼精心的布局，總是不
忘添加趣味性，讓畫面充滿生機、生趣，只因他覺得「畫畫要得趣自
在」，要找回童真意趣，〈探幽〉正意味著作畫有如孩童，永遠大膽探
求未知。

　　「我是土直的人，畫的畫也是土直的畫。」土直的畫家，做的詩，
落的款，畫的畫，也一併土直。由於鄭善禧取材現實生活，他的畫也是
直直白白，開門見山，雅俗共賞，他最喜歡齊白石畫的〈柴耙〉，把日
常用具畫得有聲有色，賦予藝術價值。在一幅「豬」畫中，他題：「大

豬白又胖，人民發財又健康。」另〈肥豬大鼠〉淺白的題字，可愛的造形，幽默又吉祥。

鄭善禧最推崇白話文題款，雖然他很佩服師大時期溥心畬老師以駢體文落款，但他最崇拜的反而是豐子愷那種貼近現實生活的題畫詩文，典雅又平易近人，且言之有物，說之成理是動人的活文學。因而鄭善禧認為民主時代最能貼進社會大眾的仍是老嫗都懂的白話文。〈富貴白頭〉，他題寫「富貴雙雙到白頭」。

鄭善禧曾於旅行時，忽而詩心大發，即興寫下一首打油詩：

少林和尚不含糊，身手俐落如猛虎。

運氣佈下金鐘罩，不怕訪客比功夫。

阿玉出手打和尚，花拳繡腿空抓癢。

耀哥揮汗猛搶擊，和尚依然峙如山。

老外豎髮瞪碧眼，狠狠握拳橫腰撞。

空費氣力奈何天，回首苦笑仰天嘆。

翹起拇指服其強，數攻不倒小頭陀。

餘力摔頭碎酒瓶，玻璃四濺似花飛。

[左圖]
鄭善禧　肥豬大鼠　1984
彩墨　37.3×45cm

[右圖]
鄭善禧　諸事如意　2006
彩墨　35×35cm

灑落遍地如星散，旋身手舞躍地起。
但見漫天塵沙揚。

鄭善禧在一只描金瓷器上題寫「老不厭於新學」，這是他七十歲首次向臺華窯的師傅學「描金」畫法，他認為到老不但要重新學，而且要學新材料的使用。他的許多學生都一致公認鄭老師是最像學生的老師。

鄭善禧奉行孔子的美學，孔子說「君子無常師」、「君子不器」，他則說：「只入一個老師門下，如股票套牢。」又說：「什麼是老師，書才是老師，而且他不會給你臉色看。」當然更不會體罰人。

好學不倦的鄭善禧，家裡的圖書寶藏之多，有如一座私人圖書館，無所不學的他感慨道：「以個人數十年有限的生命，哪能了解人類數千年的知識，怎有不學的道理？」

鄭善禧熱中於畫陶瓷，原來是他老不厭於新學的最佳良機，「我是從臨摹古代作品中學習，一輩子在做學生，學不厭，教不倦，老師要滿布袋，古人皆為我師，但要消化。」這位好學的老學生語出驚人：「我是全世界學透透」，但又補充：「要食古能化，食畢卡索也能化，不然被畢卡索鎖死。」

幸好鄭善禧未被畢卡索鎖死，因為他是「一本萬變」，而且懂得不斷修正自己的作品「在似與不似之間」取得平衡，「改進，改進，余之作常改之」這是鄭善禧食古而化，聰明才智之處，而且活到老學到老，日日學，日日新。

鄭善禧　富貴白頭　1978
彩墨　68×35cm

151

土味、拙味、草根味

　　自唐代王維、李思訓父子，到五代的荊、關、董、巨及宋代的李成、范寬、李唐、郭熙累積起山水畫的高峰傳統，代表多少創造心靈不斷開拓的山水審美經驗，多少中國畫家不止不懈地突破並超越。而這條以自然為師，以寫實為基礎，對大自然客觀地精細觀察、寫生的山水畫路，卻於北宋之後逐漸轉向重視筆墨情韻，主觀紓情的文人畫，揚棄形似，遠離自然實體，忘卻真實世界的存在，只一心一意寄情於筆墨。

　　文人畫家放懷寄情的胸中丘壑，隨著封建社會的瓦解，水墨的危機與轉機，反而肇基於20世紀中國受到西方文化的強烈衝擊，而開啟了創造性的思維。在民初的繪畫革新運動中，出現兩種水墨新思維，一是承接文人畫在傳統筆墨中精益求精，開拓新意的「汲古潤今」，一是引入西方繪畫思想、技法改良中國畫的「引西潤中」，時空的轉換，造成中國畫典範的移轉，使中國畫跨入新時代、新世紀。

　　1949年以後，臺灣原先依附於日本美術發展的殖民歷史軌跡，因渡海來臺的中國畫家輸入中原畫風，而使美術創作發生大轉變，引發膠彩畫與國畫的「正統國畫」之爭。鄭善禧1950年以一介閩漳流離、漂泊的流亡青年來臺，正處在風雲丕變，歷史改流的轉圜點上。從50年代起他以水彩畫遍臺南古蹟，謙卑地看待這塊新生之地的一景一物，便落土生根和這塊土地攪和在一起，臺灣不是他避風港的客居地，命運讓他轉了

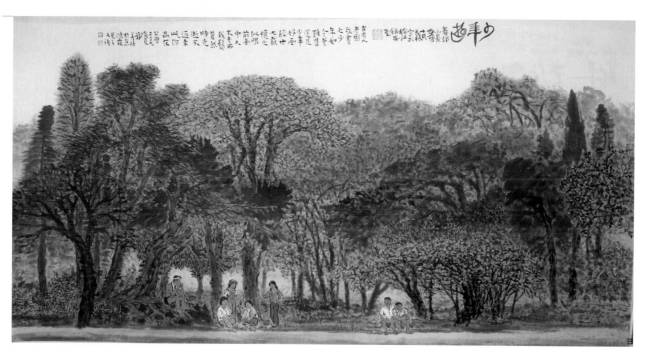

鄭善禧　少年遊　1982
彩墨　69.5×136.5cm

灣，臺灣變成他文化認同的歸依，維繫他的生命之火持續燃燒的薪柴。

　　60年代鄭善禧便以寫生為主，接續宋畫的寫實精神，走入斯土，切入眼前所見的自然。他的畫沒有以中原中心論為主體的懷思寄情的懷鄉水墨畫，也沒有遠離地方情境以結合西方抽象表現主義的抽象水墨，他有的僅是來自他所賴以生存的這片土地所汲取的營養而創發出的鄉土寫實水墨。當他的水墨畫能捕捉到屬於臺灣亞熱帶特有的濕熱、蓊鬱，創造出在地性、草根性的山水語彙，他已在水墨畫上有了突破性的開拓，那是他敦厚素樸的本性所建構出的既精神上繼承了宋畫的傳統，又在形質上與時代相契、與風土相應，開創出又拙又野，濃墨重彩的新山水美學，那是攪動歷史灰燼後，所點燃的一把薪火。

　　鄭善禧自60年代中期以來，以鄉土為描繪主體，擺脫舊有的思想桎梏，亂筆皴寫的山水畫被稱為「臺灣山」，反而十分符合「鄉村土俗」、「本鄉本土」。70年代的鄉土文學意涵，在那樣特殊的時空語境下，他的水墨畫平實親切地表現臺灣鄉土樸拙之美，意外地成為70年代後期注入強烈的鄉土情懷與歷史意識的鄉土寫實水墨畫的先驅人物，既拓展了水墨畫的系譜，也使他的水墨畫在70年代的鄉土運動中顯得非常「臺灣」。

　　當程式化的傳統水墨語彙無法承載新山水的表現語法時，鄭善禧就

[左頁上圖]
鄭善禧於謙軒農舍親手栽種來
自印度佛陀成道身旁的菩提樹

[左頁下圖]
鄭善禧攝於謙軒農舍

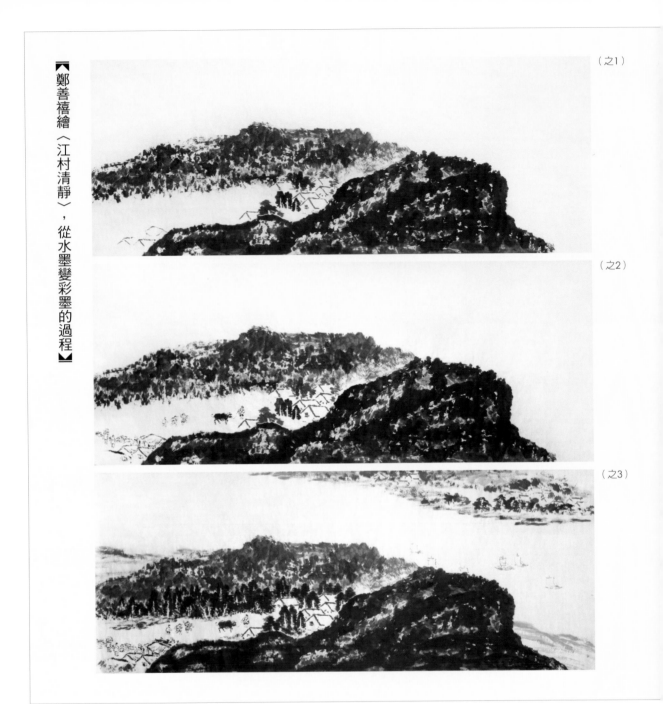

（之1）

（之2）

（之3）

【鄭善禧繪〈江村清靜〉，從水墨變彩墨的過程】

　　率真地以寫實為基礎，旺盛的創作慾促使他以狂野的筆觸，透過創造性的轉化抉擇出臺灣真山真水的形質，貼切地表現眼前的山川靈韻，不同於江兆申來自傳統文人畫的空靈意境，也不同於劉國松在現代主義洗禮下的水墨抽象情境。鄭善禧樸拙重彩的水墨畫，是回歸土地情感的文化認同，代表著那一代畫家經歷臺灣經驗，在水墨畫上文化尋根的獨特風貌，也建構了新的臺灣水墨主體的創作美學。

（之4）

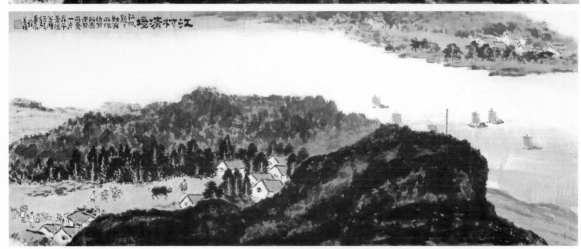

（之5）

鄭善禧　江村清靜
2012　彩墨　68×135cm

[右圖]
鄭善禧專注地創作〈江村清靜〉時的神情

　　鄭善禧並不以畫山畫水為滿足，他長期受到民間藝術的薰陶，入世性格十分貼近現實生活，他汲取民間藝術蓬勃的生命活力，又注入他生動活潑的想像力，使他的人物畫無不生動傳神，有著濃厚的現世色彩，別於傳統的高士圖。他的花鳥畫、走獸畫，甚至民藝戲偶、日用器物、玩具等畫，也無不趣味橫生，跨越了雅俗的藩籬。

　　鄭善禧的創作一方面來自林玉山寫生觀念的啟迪，更多的是來自他

鄭善禧　鳥鳴嚶嚶　1977
彩墨　69×41cm

遵從孔子的器用美學，以「君子不器」自勉，時時讓自己不侷限於一方，不自縛手腳，打造自己成為山水畫、人物畫、花鳥畫、走獸畫、器用畫皆精擅，紛然並陳的十項全能總體呈現的丹青妙手。

鄭善禧三十年來鍥而不捨地畫彩瓷，作品無論是臨摹、變奏或自運，用筆都比平面的水墨畫更自由奔放，用色更大膽，他以遊戲心畫出的彩瓷，數量之豐富已是無人能比。然而彩瓷在兼顧實用性、裝飾性、設計性、工藝性下，也就無法全然追求藝術的原創性，反而散發出中西交揉迷人的後現代風。

這位老而不老，勤勞務實的鄭善禧，晚年竟又變法，不但玩起年畫，繪製精心設計、又書又畫、趣味生動的十二生肖版印年畫，又頻頻開起書法個展，他精練各家字體，各體皆擅，以繪畫的思維，營造書法之美。

登上八十一高齡的鄭善禧站在時間的峰頂回望，從少年十八歲的青春之軀，一場族群大流亡，他倉皇渡海來臺，從漂泊到停泊，從失根到植根，從故鄉到異鄉，從中原故土到臺灣風土，從教師到畫家，鄭善禧以他的藝術生產為這一世代的臺灣人留下豐富的文化見證。

鄭善禧的藝術不僅是以白話文的繪畫語彙改造了許多渡海來臺畫家的傳統語法，同時也在重塑在地、草根的藝術語言與美學的雙重轉折。他窮畢生之力，鍛鍊畫魂，鍥而不捨。

[右頁圖]
鄭善禧（右）與收藏家
黃天才惺惺相惜

鄭善禧晚年幽居謙軒農舍，四周綠草如茵，原生雜木自然生長，蔚然成林。每當颱風來襲，樹枝漫天搖曳，似醉漢狂舞。平日朝夕，煙波瀰漫，浮雲飄移，遠山含煙，農舍恍若仙館樓閣，真如人間仙境。又當陽光燦爛，朗日晴空，白鷺三、兩隻飛佇庭院，宛如仙鶴優游，散發一份靈犀之氣。

鄭善禧結廬在如此幽靜、野趣、詩情畫意的桃花源，鎮日與清風明月相伴，興來夜裡舉杯邀明月，獨酌共飲。他只願平平實實的作畫、讀書、寫字，無憂、無喜，安渡今生。

▌感謝：本書承蒙鄭善禧先生授權圖片，以及聞名畫廊、福華藝廊、藝術家出版社等提供圖片及相關協助，特此謝忱。

參考資料

· 王秀雄，〈戰後台灣現代中國水墨畫發展的兩大方向之比較研究〉，《現代中國水墨畫》研討會專輯，省立臺灣美術館出版，1994.3，頁82。
· 王耀庭，《鄭善禧》，錦繡出版社，1997。
· 王耀庭，《寫生到筆墨變局》，雄獅美術第267期，1993.5，頁53。
· 江春浩，〈鄭善禧的國畫〉，《雄獅美術》雜誌，1980.4，頁114。
· 何　茲，〈鄭善禧發表書法創作〉，《雄獅美術》雜誌，1989.12，頁166。
· 林肇豐，〈生產「鄉土性」：一個觀察台灣鄉土文學的新視角〉，《CSA文化研究學會》，www.csat.org/paper/D-3-2-，林肇豐.pdf。
· 周玫慧，〈設計在後現代〉，《哲學與文化》第34卷第2期，2007.2，頁78-87。
· 郎紹君，〈齊白石〉，《中國巨匠美術週刊》199期，錦繡出版社，1996.7，頁1-3、32。
· 倪再沁，〈水墨的建立、崩解與重探〉，《雄獅美術》雜誌第246期，頁142。
· 袁金塔，〈戰後（1945）台灣水墨畫發展初探——兼論水墨畫〉，《現代美術》第83期，臺北市立美術館，頁69。
· 黃寤蘭，《鄭善禧畫壇老頑童》，時報文化，1998。
· 鄭芳和、鄭善禧訪談稿二十份，2002.7-10。
· 鄭惠美，《台灣近現代水墨畫大系——鄭善禧》，藝術家出版社，2004。
· 鄭善禧，〈我的話，我的畫〉，《國立歷史博物館館刊》第3卷4期，國立歷史博物館，1993.10，頁64。
· 鄭善禧，〈我作畫的途徑〉，《國教輔導》第82期，臺中師專，1969.10，頁13。
· 鄭善禧，〈國畫風韻〉，《鄭善禧彩磁畫集》，國立臺灣師範大學美術系，1986.3，頁8。
· 鄭善禧，〈鄭善禧彩瓷展述懷〉，《藝術家》雜誌，1985.1，頁272。
· 鄭善禧，〈民主時代之國畫——文人畫與民俗藝術之結合〉，《鄭善禧作品選輯》，印刷出版社，1981.4。
· 鄭善禧，〈自序〉，《鄭善禧作品展》，皇冠出版社，1989.2。
· 鄭善禧，〈學畫感懷〉，《雄獅美術》雜誌，1983.6，頁53。
· 蔣　勳，〈回歸本土——70年代台灣美術大勢〉，《台灣美術新風貌》專輯，臺北市立美術館，1993.8，頁36。
· 顏水龍，〈鄭善禧布娃娃、玩具圖冊跋文〉，《雄獅美術》雜誌，1985.6，頁69。

鄭善禧生平年表

1932	· 一歲。出生於福建省龍溪縣石碼鎮。

1950　· 十八歲。離鄉來臺，考取省立臺南師範學校首期美術師範科。

1951　· 十九歲。獲第2屆臺南市美展特選。

1952　· 二十歲。以〈孔廟一角〉獲第3屆臺南市美展第二名。獲全省學生美展高中大專組圖案第三名。

1953　· 二十一歲。自臺南師範學校首屆藝術師範科畢業，至嘉義縣民雄國校任教。

1955　· 二十三歲。以〈孔夫子〉立像入選全省教員美展。轉職於嘉義縣水上國校。

1956　· 二十四歲。轉職木柵考試院附設中興小學任教。

1957　· 二十五歲。考取國立臺灣師範大學藝術系。

1960　· 二十八歲。國立臺灣師範大學藝術系畢業，任省立臺中師範專科學校助教。

1961　· 二十九歲。成為臺灣中部美術協會西畫部會員。

1964　· 三十二歲。〈山樓觀瀑〉及〈紅葉群雞〉入選臺灣全省教員美展，和王爾昌、莊喆、文霽為三友出版社編《中學美術》一套。

1965　· 三十三歲。升任臺中師專講師。〈風雨歸牧圖〉獲全省教員美展國畫組第一名。〈閒話桑麻〉獲第20屆全省美展國畫組第一名。〈繁華滿眼〉入選第5屆全國美展。

1966　· 三十四歲。〈逆水行舟〉獲全省教員美展國畫組第一名。

1967　· 三十五歲。〈觀楓圖〉獲全省教員美展國畫組第二名。〈草堂敍舊〉獲第22屆全省美展國畫組第一名。並為省立體專繪製「體育示範圖解」。

1968　· 三十六歲。獲中國文藝協會第9屆文藝獎章國畫獎。〈白雲青山〉獲全省教員美展國畫組第一名。應國立歷史博物館之邀參加了加、中、菲畫展，在東京展出。

1969　· 三十七歲。〈懷古〉獲全省教員美展國畫組第一名。7月在臺北新公園省立博物館舉行首次個展。8月升為臺中師專副教授。代表我國參加紐約舉行之世界美術教育會議。

1970　· 三十八歲。旅居紐約，得到哥倫比亞大學蔣彝教授之指引。6月與龐曾瀛在紐約Baiter's Gallery舉行聯展。

1971　· 三十九歲。在美國康州Meriden舉行小品展。6月取道日本，返回臺灣。7月與羅昆芳女士結婚。

1972　· 四十歲。為林之助校訂高中美術教材。

1973　· 四十一歲。任全省美展評審委員。大女兒愷平出生。

1974　· 四十二歲。升任臺中師專教授。編著《剪貼》出版。兼任國立臺灣師範大學美術系夜間部五年級畢業班國畫課。

1975　· 四十三歲。應日本南畫院之邀，參加日本15回南畫院展。6月應日本畫家之邀，參加青玲社畫展特別展出。

1976　· 四十四歲。二女兒愷文出生。年底在臺中市美國新聞處舉行小品展。

1977　· 四十五歲。轉職國立臺灣師範大學美術系教授。

1978　· 四十六歲。以《剪貼藝術》一書獲中華民國畫學會民俗藝術「金爵獎」。

1979　· 四十七歲。《玩具圖冊》裱製完成。參加亞細亞現代美展，在東京都美術館展出。

1980　· 四十八歲。任第9屆全國美展國畫組審查委員。4月在臺北春之藝廊舉行第二次個展。與廖修平、蔣健飛、陳瑞康聯合於美國紐澤西Art Center of Nothern N. J.舉行四人展。藝術圖書公司出版《鄭善禧畫集》，為其首部繪畫專集。

1981　· 四十九歲。以〈榕蔭散牧〉參加中法文化交流展。4月，在臺南市永福館展出《鄭善禧作品選輯》。

1982　· 五十歲。為教育廳兒童讀物編輯小組繪《布娃娃的悄悄話》。與黃君璧、林玉山等人，在臺北春之藝廊舉行名畫家陶瓷聯展。

1983	・五十一歲。於臺南市永福館為其兄善祥舉行八十大壽祝壽專題畫展。3月旅行印度尼泊爾，寫生一個多月。6月應邀於國立歷史博物館舉行個展。
1986	・五十四歲。《鄭善禧彩瓷畫集》出版。
1988	・五十六歲。於基隆市立文化中心舉辦彩瓷個展。
1989	・五十七歲。臺中建府百年暨文化中心開館六週年慶，特舉辦「鄭善禧作品展」，《鄭善禧作品選集》出版。
1990	・五十八歲。10月，應韓國藝術院邀請發表論文〈民主時代的中國畫〉。
1991	・五十九歲。5月於雄獅畫廊舉行「母親臺灣」五人展。7月從國立臺灣師範大學退休。
1992	・六十歲。於臺北市文墨軒舉辦「林玉山、鄭善禧師生聯展」。
1993	・六十一歲。參加「中國現代墨彩畫展」，於俄國聖彼得堡俄羅斯民族博物館展出。9月畫室兩度被偷，損失慘重。10月國立歷史博物館舉辦「鄭善禧書畫特展」。
1994	・六十二歲。快雪堂舉辦「鄭善禧彩瓷收藏展」。
1995	・六十三歲。3月參加臺北市美術館和巴黎臺北新聞文化中心所辦「臺灣當代水墨畫展」，並暢遊巴黎、倫敦。7月遊新疆天山南北路各城鎮。年底於快雪堂舉辦師生聯展。
1996	・六十四歲。6月福華沙龍12週年慶，舉辦「傅申、鄭善禧、陳瑞庚聯合藝展」。9月臺中市現代藝術空間舉辦「鄭善禧、金大南彩瓷陶塑雙人展」。旅居巴黎一個月，又泛覽歐洲現代繪畫。年底快雪堂舉辦「鄭善禧書畫收藏展」。獲第1屆國家文化藝術基金會國家文藝獎（美術類）。
1998	・六十六歲。參加福華沙龍週年慶特展。
1999	・六十七歲。參加國立歷史博物館和巴黎臺北新聞文化中心舉辦的「水墨鄉情」展，並遊巴黎。參加「走向山中，畫我雪霸」活動。
2000	・六十八歲。參加國父紀念館「山林之美，河川之愛」詩畫展。
2001	・六十九歲。辭臺師大兼課，純事創作。8月與畫友遊青藏高原、雲南、香格里拉。
2002	・七十歲。1月福華沙龍舉辦「鄭善禧繪畫書法個展」。3月，參加沙烏地阿拉伯老王紀念博物館「臺灣2002年美術展」展出。
2003	・七十一歲。參加鶯歌陶瓷博物館「臺灣彩繪陶瓷展」。藝術家出版社出版《臺灣近現代水墨畫大系／鄭善禧》。參觀北京故宮博物院、造訪戒臺寺、弘一法師故居。
2004	・七十二歲。與藝文好友遊九寨溝、張家界、黃龍、大足石刻、武侯祠等中國旅遊勝景。
2005	・七十三歲。張光賓、鄭善禧聯展於福華沙龍。遊蒙古草原、雲岡石窟、應縣木塔等勝地。
2006	・七十四歲。鄭善禧獲頒國立臺灣師範大學榮譽教授。遊吳哥窟。
2007	・七十五歲。《人間醉錦：李葉雙鄭善禧聞名畫廊抓狂集》出版。遊龍門石窟、孔廟、鐵山摩崖、嶧山摩崖、葛山摩崖。
2009	・七十七歲。「福華25週年慶鄭善禧書法展」，出版書法集《野雲》。
2010	・七十八歲。張光賓、鄭善禧書畫聯展於福華沙龍。
2012	・八十歲。鄭善禧書法展於福華沙龍，並出版書法集。
2013	・八十一歲。鄭善禧「十二生肖版印年畫展」於臺北市立美術館。 《家庭美術館——美術家傳記叢書——醇樸・融通・鄭善禧》出版。

家庭美術館／美術家傳記叢書

醇樸・融通・鄭善禧

鄭芳和／著

發 行 人｜黃才郎
出 版 者｜國立臺灣美術館
地 址｜403臺中市西區五權西路一段2號
電 話｜(04) 2372-3552
網 址｜www.ntmofa.gov.tw
策 劃｜黃才郎、何政廣
審查委員｜王耀庭、黃冬富、潘襎、蕭瓊瑞
　　　　　張仁吉、林明賢
執 行｜林明賢、潘顯仁
編輯製作｜藝術家出版社
　　　　　臺北市重慶南路一段147號6樓
　　　　　｜電話：(02)2371-9692~3
　　　　　｜傳真：(02)2331-7096
編輯顧問｜王秀雄、謝里法、莊伯和、林柏亭
總 編 輯｜何政廣
編務總監｜王庭玫
數位後製總監｜陳奕愷
數位後製執行｜陳全明
文圖編採｜謝汝萱、郭淑儀、陳芳玲、林容年
美術編輯｜曾小芬、柯美麗、王孝嫩、張紓嘉
行銷總監｜黃淑瑛
行政經理｜陳慧蘭
企劃專員｜黃宇君、黃玉蓁、林芝縈
專業攝影｜何樹金、陳明聰、何星原

總 經 銷｜時報文化出版企業股份有限公司
倉 庫｜桃園縣龜山鄉萬壽路二段351號
電 話｜(02)2306-6842

南部區域代理｜臺南市西門路一段223巷10弄26號
　　　　　　｜電話：(06)261-7268
　　　　　　｜傳真：(06)263-7698
製版印刷｜欣佑彩色製版印刷股份有限公司
裝 訂｜聿成裝訂股份有限公司
電子出版團隊｜圓滿數位科技有限公司

初 版｜2013年11月
定 價｜新臺幣600元

統一編號GPN 1010202027
ISBN 978-986-03-8162-7

國家圖書館出版品預行編目資料

醇樸・融通・鄭善禧／鄭芳和 著
-- 初版 -- 臺中市：國立臺灣美術館，2013〔民102〕
160面：19×26公分

ISBN 978-986-03-8162-7（平裝）

1.鄭善禧 2.畫家 3.臺灣傳記

940.9933　　　　　　　　　　　　　　102019484